KB135228

템페라화와 채색화 기법서

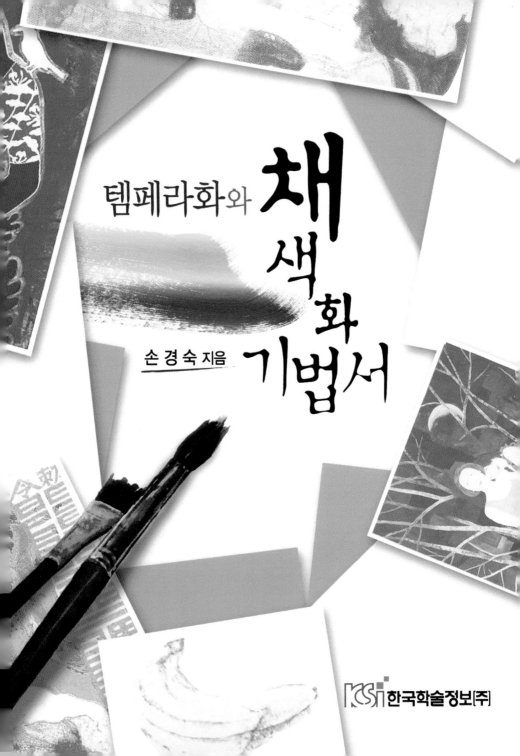

템페라화와 **채색화 기법서**

손경숙 지음

한국학술정보㈜

서 문

　회화는 본래 순수한 감상을 위해서가 아니라 풍요와 다산을 기원하는 주술적 목적을 지닌 실용적 그림으로부터 발전하기 시작하여 인접한 주변국가의 영향을 서로 주고받으며 점차 인간의 다양한 사상이나 정신을 내포하고 미감을 표현하는 예술로 변모되어 왔다고 보고 있다.

　이러한 예술은 새롭게 시작되는 21세기로 접어들면서 개별적이고 독자적인 문화들이 용이하게 근접하며 서로 충돌하면서 융합되어 가는 현상을 보여주고 있다. 빠르게 발전하는 과학 기술에 의하여 정보화에 가속이 붙어 세계가 하나의 문화로 공동화되어 가고 있는 추세에 있다. 이러한 현실에서 주체성이 결여된 수용이나 무조건적인 배타주의는 예술 문화 전반에 어떠한 발전도 가져다줄 수 없다. 전통에 기초하여 스스로의 정체성을 확립하고 변화하는 시대상을 반영하는 새로운 미술을 만들어 나가야 할 시점이라 하겠다.

　이러한 상황에서 현대 채색화는 많은 실험적 모색을 통하여 다양한 양상을 보이며 이전보다 양적으로 팽창하였다. 그러나 양적인 팽창은 있었지만 내적인 면에서 검증되지 않은 실험성과 서구 양식의 추구 등으로 모두 긍정적인 평가를 받는 것은 아니었다. 부정적 시각 또한 가지고 있으면서도 보다 좋은 그림을 그리기 위해서는 필요한 과정이라

할 수 있다.

　이 책에서는 고대부터 사용되어 온 석채라는 안료와 템페라에서 사용되는 계란이라는 재료 그리고 그 외의 다양한 재료와 기법을 그 나름대로의 방법적 연구를 토대로 제작에 임함에 있어 필요한 이론과 실기를 다루고 있다. 또한 유화와 병행시켜 사용할 수 있는 템페라 사용법이나 고전기법에서 사용된 도구를 이용하여 금박 위에 문양이나 글씨 등도 새기고 만들어 낼 수 있는 방법 등을 나열시켜 옛 고전에서 다양한 제작방법을 알아볼 수 있게 하였다. 옛 전통에서 얻을 수 있는 방법을 현대미술에 인용해 봄도 바람직한 방법 중 하나이기에 지지체인 종이나 마 또는 나무 등을 살펴볼 때도 그 장점과 단점 그리고 오래전에는 어떤 방식으로 사용되어 왔는가를 짧게 살펴보기도 하였다.

　모든 작가는 그 작가 나름대로의 창작방법으로 제작에 임하고 있다. 또한 풍요로운 시대 속에서 제작하는 작가들에게 재료는 다양하다. 다양한 재료를 가지고 독특하고 창의적인 작품을 어떻게 만들어 나가는가가 중요하다고 생각한다.

　본인 또한 채색을 하면서 재료의 사용방법에 관하여 나름대로 연구하고 그 연구결과를 가지고 표현하고 있다.

 이 책에서는 채색화를 하면서 알아 두면 좋을 여러 가지 방법을 나열해 놓고 있다. 이러한 방법이 처음 채색화를 하는 이들에게 도움이 되었으면 하는 바람이다.

 템페라화 이외에도 한국화에서 말하는 채색화는 무엇이며 채색화를 할 때 필요한 재료와 용구 그리고 제작순서, 방법 그리고 콩즙이나 삼나무, 불화, 염색법 등도 있어 창작에 도움을 줄 수 있도록 만들어 놓았다.

 이 책이 그림을 그리고자 하는 이들에게 도움이 될 수 있다면 본인도 그림을 그리는 한 사람으로서 보람이 되리라 생각한다.

차 례

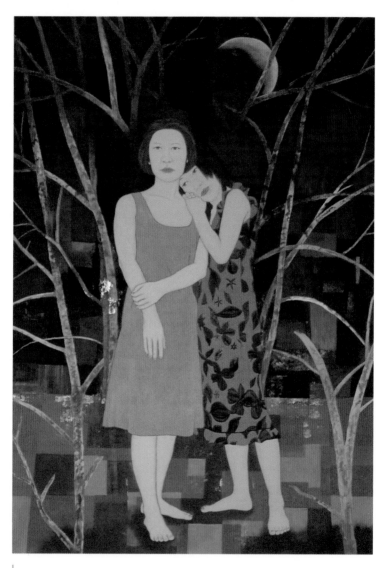

손경숙 作.「야상곡」. 2005. 130.3×162.0cm. 장지에 혼합재료

황창배 作. 「無」. 1987. 135×95cm. 종이에 수묵담채

박생광 作. 「巫俗 −16」. 1985. 137×135cm. 종이에 농채

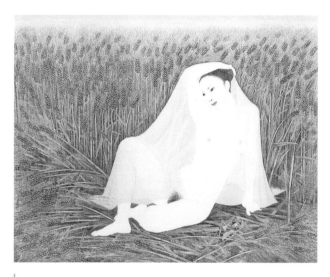

이숙자 作. 「2003 −7 이브의 보리밭 −노란스카프」. 2003.
162.2×130.3cm. 순지에 암채

제1장 템페라화는 무엇인가

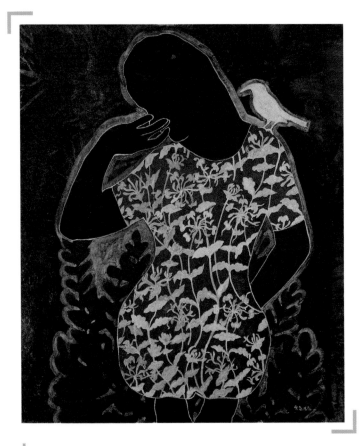

손경숙 作. 2006. 72.7×90.9cm.

1. 템페라화의 정의

달걀노른자, 벌꿀, 무화과즙 등을 접착제로 쓴 투명 그림물감 및 그것으로 그린 그림을 말한다. 수성과 유성이 있다. 르네상스 시대의 첸니니(Cennino Cennini, c.1360 – 1440)는 템페라라는 단어를 매체와 거의 같은 뜻으로 사용했으며 바자리(GiorgiVasari, 1511 – 1574) 역시 유화물감이나 바니시로 굳힌 안료의 혼합물을 통칭하는 말로 사용하였다. 따라서 템페라는 프레스코를 제외한 거의 모든 방법에 적용할 수 있다. 그러나 엄격히 말하면 달걀노른자는 유화제가 아니며, 이런 이유로 템페라의 판단 기준이 유화제라고 생각하는 사람들은 템페라 화법에서 이를 제외시킨다.

템페라 화법은 건조가 빠르고, 또 엷고 투명한 물감층이 광택을 띠어 덧칠하면 붓 자국이 시각적인 혼합 효과를 낸다. 또 일단 건조된 뒤에는 변질되지 않고, 갈라지거나 떨어지지도 않으며, 온도나 습도에도 거의 영향을 받지 않는 장점이 있다. 또 빛을 거의 굴절시키지 않아 유화보다 맑고 생생한 색을 낼 수 있어 벽화 등에 아주 적합한 기법이다. 그러나 붓의 움직임이 원활하지 못하므로 색조가 딱딱해지는 흠이 있고 수채화나 유화같이 자연스러운 효과와 명암 톤의 미묘한 변화를 기대하기는 어렵다.

템페라 화법이 유럽에 처음 등장한 것은 12세기 또는 13세기 초로 15세기에 유화가 유행할 때까지 패널그림(판화)의 중요한 기법이 되었다. 중세

의 성화를 그리기에 적당하여 베를링기에리(Berlinghieri), 두치오(Duccio)에 서부터 미켈란젤로(Michelangelo, 1475 - 1564), 라파엘로(Raffaello Sanzio, 1483 - 1520)에 이르기까지 여러 화가들에 의해 애용되었다.

2. 템페라화의 재료와 용구

1) 템페라물감은 자신이 간단히 만들 수 있는 안료이다

이 물감의 전색제(접착제)는 계란 노른자이기에 손쉽게 만들 수 있다.

안료+계란 노른자=템페라물감

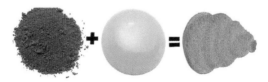

① 분말의 안료에 물을 조금씩 첨가시켜 갠다.

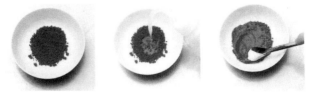

② 계란으로 미디움을 만든다.(미디움 만드는 법)

● 노른자와 흰자를 분리한다.

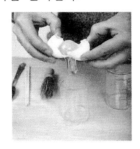

● 식초와 방부제 첨가

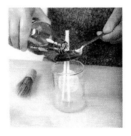

● 잘 섞어서 완성

(1) 기본적으로 필요한 것은 식초와 계란이다

식초는 방부제 역할을 한다. 그러나 식초만으로 조금 염려가 된다면 따로 방부제를 첨가하여도 된다. 계란은 신선한 것을 사용해야 한다. 그것은 미디움으로 사용할 때 건조가 빠르기에 계란의 부패 또한 빠르다. 될 수 있는 한 만든 미디움은 오래 보존하지 말고 이틀 내지 삼일 안으로 사용하도록 한다. 보존 시에는 뚜껑이 달린 용기를 사용한다.

분량
계란 노른자 ― 1개
식초 ― 큰 스푼으로 1번
방부제 ― 스포이트(주입기)로 8방울

(2) 계란 노른자로부터 세포막과 알끈(컬레이자)을 제거한다

계란 막을 제거해야 할 이유는 그림을 그리기 쉽게 해 주면서 화면의 질감을 매끄럽게 해 주기 때문이다. 이것은 칼이나 나이프로 쉽게 제거할 수가 있다.

(3) 안료는 20색 정도는 갖추고 사용한다

안료는 유기안료와 무기안료로 크게 나누어진다. 전자는 동식물로부

터 만들어지고, 후자는 광물성 물질로부터 만들어진다. 각자 천연과 합성이 있는데 현재는 거의가 합성안료이다.

고대로부터 물감으로 사용되어 온 천연안료와 달리 합성안료 중에는 퇴색하기 쉬운 안정성이 없는 안료가 있다. 또 물과 혼합이 잘 안 되는, 소주를 몇 방울 떨어뜨려 사용해야 하는 입자가 세밀한 유기안료도 있으므로 안료의 성질을 알고 사용함이 유리하다.

◎네플스엘로　　◎카도미움엘로　　◎엘로오－카

◎로－센나　　◎반토안바

◎카도미움레드딧－브　　◎로즈마다

◎빠 – 마넷토그린라이트

◎비리쟌

◎텔벨트 ◎울트라마린불루

◎아이보리 – 블랙 ◎차이니즈레드 ◎크림손레 – 키 ◎로 – 안바

◎라이트레드 ◎셀리앙블루 ◎코발트블루 – 티쁘 ◎미네랄바이오레드

3. 만들어진 미디움 실험 방법

만든 미디움에 사용하고자 하는 색을 넣고 혼합시킨다. 분량은 미디움의 양과 같은 양의 색을 혼합하는 것이 좋다. 플라스틱판이나 유리판 등, 표면이 비흡수성으로 부드러운 면 위에 선을 그려 본다. 10분 정도 지나면 건조가 되는데 그 건조된 부분을 나이프로 깎아 본다. 물감이 판 위에서 살짝 벗겨질 정도라면 가장 이상적이다. 그러나 이 상태로 그대로 사용하면서 그림을 그린다면 갈라질 염려가 있으므로 사용 시에는 항상 물을 이용하여 옅게 갠 후에 사용한다.

1) 물감의 사용방법

● 옅은 색을 중복하기 ● 2색으로 혼합하기

● 한 번으로 진한 색을 칠하는 것은 금물

● 건조되지 않았을 때는 중복해서 칠하지 말 것

● 여러 색을 혼합하면 탁하게 된다.

● 흰색을 섞었을 때

● 물로 옅게 하였을 때

2) 중색(重色)은 옅게 하여 여러 번 겹치게 칠한다

계란템페라는 수채화물감과 같은 감각으로 그린다. 미디움 1에 물로 갠 안료 1에 물 2를 첨가하여 사용하면 투명한 채색을 얻을 수 있다. 건조하는 상태를 보면서 옅게 겹쳐 칠하면, 한 번 진하게 칠하는 것보다 깊이감이 있는 색을 얻을 수 있다.

◈ 템페라물감의 건조에 대해서

템페라물감은 표면적으로는 수채처럼 빨리 건조된다. 진하게 칠한 경우라도 10분 정도면 건조되어 그 위에 색을 입힐 수 있다. 그러나 완전히 건조되기까지에는 1년이라는 긴 시간이 필요하다. 완전히 건조해 버리면 물로 절대로 지울 수 없다. 또한 유화물감 이상으로 보존성이 높다.

건조 중에는 습기가 많은 장소와 통풍이 나쁜 곳에 그림을 두지 말아야 한다. 계란으로 미디움을 만들었기에 갈라지는 현상을 초래한다. 잘된 작품을 잘못 관리하여 손상되는 일이 없도록 주의하도록 하자.

◈ 혼색을 사용할 때

색을 혼합하여 사용하고 싶을 때는 우선 물로 갠 안료에 미디움을 첨가하여 색을 개어 놓는다. 또 하나의 색도 똑같이 만들어 놓고 그 만든 두 개의 물감을 바렛트 위에서 잘 섞어서 색을 만들어 사용한다. 여러 가지 색을 혼합하여 사용하게 되면 색의 선명도가 떨어지고 깨끗하지 않다. 만약 섞게 되면 두 색 정도로 한다.

◈ 흰색을 사용하여 중간색을 만든다

흰색을 혼합하면 불투명수채와 같은 중간색을 얻을 수 있다. 백색의

안료에는, 아연흰색과 티타늄흰색이 있다. 아연흰색은 티타늄흰색보다도 투명감이 있다. 투명감이 있는 중간색을 원하는 경우라면 아연흰색을 사용하는 쪽이 좋다. 티타늄흰색은 아연흰색에 비해 흰색이 진하다. 즉 너무 흰색을 띠기에 다른 색과 섞어 사용할 때 상대 색을 죽이는 경향이 있다. 이 색은 하이라이트 부분에 사용함이 좋다.

이 외에 실버흰색이 있는데, 사람의 몸에 해로운 독성이 내포되어 있어 초심자는 사용하지 않는 게 좋다.

★ 안료를 사용할 때 주의

안료 중에는 독성이 내포된 것이 있다. 특히 튜브에 들어 있는 것과는 달리 분말상태이기에 날리기가 쉽다. 카도미움계 등, 색이 선명한 안료일수록 독성이 있기에 조심하는 것이 좋다. 실버흰색도 독성이 강하다. 그러므로 사용 시 주의하여야 한다.

4. 어떤 화면의 질이 적당한가

1) 판넬에 밑색 칠하기

흰색을 칠한 밑색은 흡수성이 있으면서 템페라물감의 특징을 살려

준다. 흡수성이 있는 판넬은 색이 진하게 되지 않아 겹치면서 칠할 때 효과가 좋다. 그리고 건조되면 안료의 색감이 살아 있는 장점을 보여 준다.

2) 유채용 캔버스

이것은 완전히 흡수성이 없기에 수성의 템페라물감을 겉돌게 한다. 또, 건조 후에는 물감이 화면에서 떨어지는 현상 등이 일어나기에 적절한 재료라고 생각하지 않는다.

3) 종이, 로-라 캔버스

젯소를 바른 후에 사용

젯소로 적당하게 칠한 후에 반흡수성의 종이에 그린다. 그러면 물감의 퍼짐이 좋아 색이 아름답다.

흡수성이 강한 종이에 그릴 때 수분을 흡수해 버리기에 물감의 퍼짐이 나쁘고 색이 진하게 되는 현상을 가져온다.

이 그림은 젯소를 바른 종이 위에 그려진 것이다.

5. 템페라물감에 사용하는 지지체(支持体)

템페라물감은 수성이기에 나무, 종이, 천 등 흡수성이 있는 지지체가 좋다. 어떤 것을 사용하는가에 따라 완성된 그림의 분위기가 크게 다르다.

1) 목제(木製)판넬일 때는 얇고, 가벼운 시나베니아로도 충분하다

장기적인 보존을 생각할 때 가장 걱정되는 것은 나무의 굴절이다. 나무가 휘어지지 않게 하기 위해서는 나무 뒤에 십자형의 각재(角材)를 만들어서 사용함이 적절하다.

목제(木製)판넬은 20호까지라면 2㎝ 정도의 두께가 있는 시나베니아로 충분하다.

2) 안료의 색을 선명하게 하기 위해서는 하얀 밑색이 필요하다

안료의 선명한 색을 원한다면 흰색의 화면이 필요하다. 그래서 목제 (木製)판넬이나 마포(麻布)에는 백색안료를 첨가한 석고로 밑색을 칠한 후에 그림을 그리는 것이 좋다. 종이의 경우에는, 아크릴 젯소로 밑색을 칠한 후에 그림을 그리면 된다.

흰색을 균일하게 칠한 화면은, 물감을 엷게 여러 번 칠할 때 특히 효과적이다. 황색안료 등은, 지지체가 가지고 있는 본래의 색으로 인하여 황색은 제 역할을 하지 못하고 죽고 만다. 일반적으로 한국화나 일본화는 밑색에 황색물감을 칠하면 위에 칠한 색을 받쳐 주는 역할을 하기 때문에 가장 효과적인 밑색이라 할 수 있는데 템페라화에는 효과적인 색이 아니다.

3) 포수(반수)를 하자

건조가 빠르고, 지지체의 흡수력이 높을 때 그림 그리기가 쉽지 않다. 이럴 때 필요한 것이 포수이다.

포수(반수)란 흡수력을 방지해 주는 역할을 말한다. 보통 아교를 사용한다. 또, 아크릴물감용인 포리마미디움도 사용한다. 아교포수는 800cc의 물에 막대아교 1개를 넣어 미지근한 불로 서서히 저어 가면서 만든다. 너무 센 불로 하게 되면 아교의 성분이 사라져 그 역할을 하지 못한다.

다 녹인 아교는 식힌 후에 지지체 위에 2-3번 붓으로 칠한다. 만약 아교가 진하다고 생각될 때 물을 첨가시킨 후에 사용한다. 템페라화도 흡수력이 강하다고 생각할 때 아교포수를 한 후에 해야 한다.

6. 지지체(支持体) 만들기

1) 목제판넬

① 표면을 사포로 부드럽게 만든다.
② 백색안료를 첨가한 석고액을 균일하게 3회 정도 칠한다.
③ 뒷면에도 1회 석고액을 바른다. 그 이유는 목제의 굴절을 방지하기 위함이다.
④ 하루 정도 말린다.
⑤ 다 말린 후에는 다시 한 번 사포로 문질러서 광택을 낸다.

2) 일러스트보드

템페라 지지체 만들기에서 가장 간단한 방법 중 하나가 아크릴물감용인 젯소를 이용하는 것이다. 이 젯소는 유연성과 물감의 갈라짐이 거의 없다. 이 종이를 사용할 때는 판넬에 붙이고 사용한다.

① 물로 옅게 갠 후에 사용 젯소는 원액 그대로 사용해서는 안 된다. 물로 옅게 갠 후에 여러 번 칠하는 데 한 번 칠하고 마른 후에 다시 칠하는 방법으로 균일한 화면이 되도록 만들어야 한다.

② 건조는 자연적으로 말리는 것이 가장 이상적이 방법이지만 급한 경우에는 드라이어를 사용해도 좋다. 이때는 되도록 화면에서 떨어져 사용한다.

③ 만약 화면의 굴절이 심할 때는 칼이나 나이프를 이용하여 깎는다. 그 후에 사포로 문질러서 균일한 화면을 만든다.

7. 표현기법

1) 터치방법

① 물감을 섞지 말고 그린다

템페라물감의 특징은 안료의 색을 살리는 사용방법이다. 혼색으로 새로운 색을 만들 수 있지만, 색을 혼합하지 않고 사용할 수 있는 방법이 있다. 점묘법과 마블링이다.

이 점묘는 가는 점뿐만 아니라 부드럽고 두터운 붓을 사용하여 터치를 살리면서 점을 찍어 보자. 그리고 물감을 옅게도 하고 진하게도 하면서 그려 보자.

또, 마블링과 같은 기법으로 물을 많이 첨가된 물감을 화면에 붓는다. 그러면 자연스럽게 골고루 물감이 퍼진다.

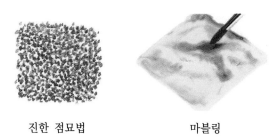

진한 점묘법 마블링

② 타핀그와 하친그

템페라물감은, 화면상에서 혼색하고자 시도한다 해도 잘 되질 않는다. 먼저 칠한 색이 완전히 정착되지 않아 혼합이 되지 않는다. 만약 혼색을 사용하고 싶다면 바렛트에서 혼색 후에 사용함이 좋다.

채색은 색층을 겹쳐서 만들어 가는 것이 원칙이다. 하친그나 타핀그는 색층이 선과 점의 집합으로 된 것이다. 선과 점의 밀도로 보카시를 표현한 것이라 하겠다.

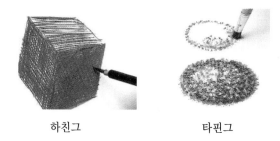

하친그 타핀그

2) 입체감과 원근감

① 템페라의 투명표현과 불투명표현

템페라물감은 물을 첨가하지 않고 진하게 칠한다면 밑색이 보이지 않으므로 광택이 없는 거칠한 화면을 만들 수 있다. 불투명한 색은 흰색안료를 섞으면 된다.

반대로 수분을 많이 첨가하여 그려 보면, 겹쳐진 색들은 최후까지 그 밑색이 보이는 효과가 있다. 즉 투명하고 선명한 표현을 만들어 준다.

◆ 템페라물감의 흰색사용방법

① 흰색으로 빛을 표현한다

진한 흰색을 화면의 포인트 부분에 살짝 한 점을 칠하게 되면 강한 빛, 즉 하이라이트 효과를 줄 수 있다. 또 하나는 밑색에 칠한 흰색이 나오도록 위에서 물감을 나이프로 긁어내는 방법이다.

② 효과적 사용방법

하이라이트에 진한 흰색을 칠한 후에 건조되기를 기다린다. 그리고 그 위에 다른 색을 옅게 칠하게 되면 색다른 느낌을 얻을 수 있다.

● 투명한 색일수록 겹쳐진 부분이 진해진다.

● 색을 겹쳐 입체감을 낸다.

● 빛의 효과

● 흰색을 옅게 하여 원경을 나타낸다.

 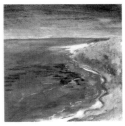

3) 정반대의 색으로 색의 깊이감을 나타낸다

색의 깊이감을 내기 위하여 그 반대되는 색을 부분적으로 칠하면 된다. 예를 들어 청색 등 차가운 계열의 밑에 따스한 계열의 적색이나 주황색을 칠하면 된다.

● 밑색은 개성이 너무 강한 색은 피하는 것이 좋다.

● 반대색인 밑색으로 두께감을 나타낸다.

8. 표현방법

우선 종이에 스케치를 한다. 곧바로 화면에 그림을 그려도 되지만, 화면 위에서의 수정은 하기가 쉽지 않다. 모티브의 구도를 잘 생각한 후에 그린다. 그린 그림을 흰색바탕이 칠해진 화면에 옮겨 베낀다.

1) 목마가 있는 정물그림

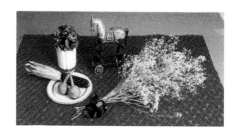

2) 표현

① 로-센나색으로 음영을 낸다.

② 흰색으로 밝은 부분을 그린다.

③ 텔벨트색으로 어두운 부분에 칠한다.

④ 진한 어두운 부분에는 안바색을 사용한다.

⑤ 형태를 카도미움레드로 잡는다.

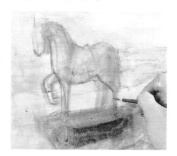

⑥ 형과 음영을 나타낸 상태

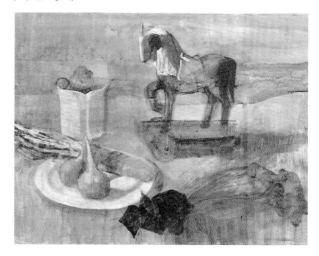

3) 부분적 표현법

① 안개꽃은 흰색과 다른 색의 반복으로 그려 나간다.

② 나이프로 목마의 흰색이 나오도록 긁어낸다.

그 위에 색으로 표현한다.

③ 바탕천 표현은 색을 겹쳐 나간다.

④ 흰색을 사용하여 입체감을 나타낸다.

⑤ 바탕천 완성 부분

⑥ 안개꽃은 음영으로 원근감을 나타낸다.

⑦ 바탕은 흰색을 섞은 불투명한 색으로 칠하고 나이프로 긁어낸다.

⑧ 완성작

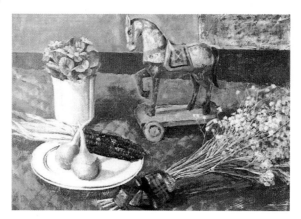

9. 마티에르 만들기

1) 붓으로 두드려서 그리기

2) 미디움을 많이 첨가시켜 물감을 갠다

색을 화면에 칠한 후 곧바로 티슈로 닦아낸다.
밑의 색이 건조한 후 다른 색으로 반복하여 칠하면 재미있는 효과가
나온다.

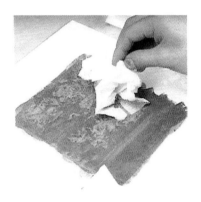

3) 사포로 문지르기

4) 로 - 라로 면이나 선을 표현

붓만이 아닌 로 - 라를 사용해 보자. 의외로 재미있는 선이나 면을 만들 수 있다. 종이바렛트 등에 물감을 놓고 로 - 라 전체에 물감을 묻혀 칠한다.

10. 템페라와 유화의 혼합기법

템페라물감은 유화물감과 병용할 수 있는 것이 장점이다. 수성물감이 유화와 병용할 수 있는 것도 계란을 미디움으로 사용하기 때문이다. 단 이 경우, 유분과 수지를 첨가한 계란(全卵흰자+노른자)미디움을 사용해야 한다.

유화와 함께 사용한다는 것은 서로 섞어서 사용한다는 것이 아니라 유화에 의한 색층과 템페라물감의 층이 겹쳐서 화면에 붓으로 좌우로 이동하면서 그리는 방법이다. 이때의 색은 원색을 사용하여 색의 깊이감을 나타내는 것이 바람직하다.

다시 말하면 템페라물감과 유화를 겹쳐서 그리는 방법으로 두 개의 물감의 성격을 다 살리면서 나타내는 것이다. 예를 들어 먼저 템페라물감으로 형태를 그린다. 그 위에 유화물감으로 연하게 칠하고 그 위에 다시 템페라물감을 이용하여 겹치는 방법이다.

1) 수지와 기름을 미디움에 섞는다

단마르수지와 리시도오일을 섞은 미디움은 계란 노른자의 경우보다도 화면에의 접착력이 높다.

단마르수지의 역할은 광택을 내는 데 있다. 그리고 안료를 정착시키는 접착제로서의 역할이 있다. 단 기름과는 다르게 재용해(再溶解)된다.

2) 단마르수지용액 만드는 방법

단마르수지 100g+테레핀 200g=보존용 병

용액을 보존할 때 어두운 색의 병에 보존함이 좋다. 그것은 변질을 방지하기 위해서다. 만약 수지가 밑에 가라앉으면 흔들어서 사용하면 된다.

3) 계란(全卵) 템페라미디움 만드는 법

준비물: 단마르수지용액, 리시도오일, 방부제, 계란, 보존용 병

① 알끈을 제거한 흰자와 노른자를 잘 섞는다.
② 리시도오일을 첨가한다.(계란의 반)
③ 단마르수지용액을 첨가한다.(계란의 반)
④ 방부제는 소량 첨가한다.

⑤ 흔들어서 잘 섞고 물로 2배 정도 엷게 하여 사용

계란(全卵흰자+노른자)템페라와 계란노른자템페라와의 차이점은 기름과 수지를 첨가했다는 점이다. 계란노른자템페라보다도 단단한 화면을 만들 수 있다. 단지 기름이 첨가되므로 건조는 다소 늦다. 단마르수지는 사용 전에 테레핀으로 녹인다.

요령은 분량을 지켜서 순서대로 첨가, 잘 흔들어 주면 된다. 계란의 알끈은 제거해야 하며 미디움은 만든 후 빨리 사용함이 바람직하다.

단마르용액을 만드는 방법은 시간이 걸린다. 처음에 만들 때 많이 만들어 놓고 사용하면 좋다. 안료와 미디움의 섞는 비율은 계란노른자만을 가지고 만든 미디움과 같이 1:1이 좋다.

11. 템페라화의 고전기법

1) 유화물감이 없었던 시대

유럽파 중세의 회화는 거의 종교화이다. 이 시대는 아직 유화물감이 발명되지 않았다. 이 때문에 금박지에 템페라물감으로 그리는 경우가 많았다. 금박을 이용하여 신비적인 아름다움을 표현하고자 했다.

나무판에 석고를 칠하고 찰흙을 태워서 만든 가루를 칠한 후에 박을 붙인다. 마노봉(뾰족하면서 투명한 봉)으로 광택을 내기도 하며 각인(刻

印)으로는 문양을 만들어 독특함을 나타내기도 한다. 이러한 방법을 시
도하는 현대작가들도 많다.

2) 고전기법의 도구

마노봉은 평형과 ㄱ자형 이외에 다수가 있다. 용도에 따라 사용이
다르다. 각인에도 여러 종류가 있다. 각인 대신에 심이 없는 볼펜으로
가능하다.

물감을 칠하지 않은 부분에 각인을 누르면서 장식을 한다.

각인(刻印)

각인을 금박에 직접 누른다.

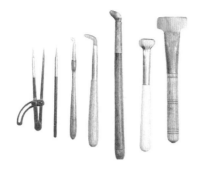

마노봉 종류

마노봉을 이용하여 선을 긋는다.

평상의 마노봉과 ㄱ자형은 금박의 광택을 내는 데 사용

제2장 채색화 제작방법

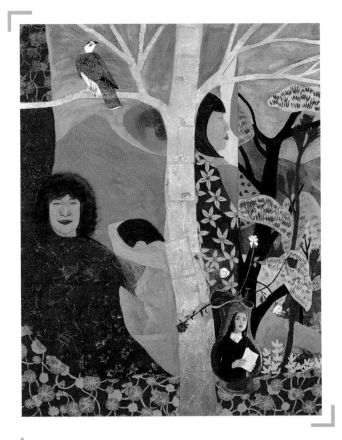

손경숙 作. 「함께라면」. 2003. 91.0×116.5cm. 종이에 암채

1. 채색화의 정의

차영규 作. 「회고Ⅱ」. 1986. 120×140cm. 종이에 농채

해방 후 수묵화로 주류를 형성해 오던 한국화단은 최근에 들어 채색
화에 대한 관심이 높아지고 있다. 또한 신진들에 의한 채색화 인기도 점
차 늘어가고 있다.

이러한 추세는 그간 수묵화를 밑받침해 온 유교시대의 미술양식, 즉
수묵이 주로 산수나 사군자와 같은 문인화풍의 표현에 근거했다든가,
서구 추상조형이념의 무비판적수용, 주제의식의 빈곤과 기법상의 취약

성에 대한 비판과 함께 현대 산업사회 의식에 걸맞은 새로운 미학의 부재로 수묵화가 한계에 부딪혔다. 또한 한국적 미감을 표현하기에 가장 적절한 매개로서의 한지나 먹이라는 고착된 재료해석의 한계로부터 그 돌파구를 찾게 되었다는 점 등을 들 수 있다.

동양화를 수묵화, 채색화, 문인화, 채묵화, 수묵담채화, 수묵채색화 등 여러 가지 명칭으로 쓰고 있지만, 원래 채색화란 동양화에 있었던 미술양식의 이름으로, 동양화라고 하는 회화양식에는 수묵화와 채색화 두 가지 대립되는 양식이 있다고 할 수 있다.

현대에 그려지고 있는 채색화의 작품을 놓고 정의할 때, 바탕재, 즉 종이나 천, 벽, 가죽, 나무 등에 아교 물과 명반을 혼합하여 칠하고 막을 만들어 그 위 바탕에 안료를 주재료로 해서 그리는 것이며, 색의 표현을 효과적으로 할 수 있도록 독특한 제작방법이 쓰인다. 부드러운 색을 나타내기 위해 덧칠하기 방법, 즉 필력으로서 그린다기보다는 색을 칠해 만든다는 말이 어울릴 정도로 몇 번을 칠한다. 현대의 채색화는 유화에 대응할 수 있는 한국적 특수성을 지닌 진채화양식이다. 채색화에도 먹은 사용하지만, 이때는 다양한 용묵법, 필법에 의한 표현이 아닌 철선묘(鐵線猫) 등 윤곽선 그리기, 무게감 있는 색채를 표현할 때 밑색으로 넣기 등 먹의 사용은 작가의 기법적 특징이 되므로 다양하게 사용하는 한 방법이다. 요즘은 작가 개개인의 다양한 방법으로 채색화에 대한 개념이 확대 해석되고 있다.

하지만, 채색화는 나름대로의 독특한 스타일이 있다.

수묵화와 채색화는 재료와 도구 면에서 서로 공유하는 요소와 대립

되는 요소가 있다. 우선 먹과 물감을 물에 풀어서 쓴다는 점과 먹의 탄소알갱이와 물감의 안료알갱이가 모두 작은 입자로 되어 있으며 그 것을 화면에 고착시키기 위해서 아교를 접착제로 쓰고 있고, 모필(毛筆)을 도구로 사용한다는 점과 비단을 바탕으로 쓸 경우에도 둘 다 아교 처리된 아교 막 위에 그린다는 점에서도 차이가 없다.

서로 대립되는 요소란 그림을 그리는 바탕이 서로 다르다는 점을 들 수 있다.

수묵화에서는 화선지를 있는 그대로의 바탕에 그리는 것에 비하여 채색화에서는 물이 스며들지 않도록 도막(塗膜)처리한 바탕에 그리는 것이라 할 수 있다. 이때 도막은 기온, 습도 등에 의한 신축이 일어나지 않도록 배접된 종이에 아교 물과 명반을 혼합하여 처리하며, 특히 얇고 올이 성글어서 흡수력이 좋고 잘 번지는 화선지의 성질을 변화시켜서 사용한다는 것이다. 또한 다른 바탕재로 나무판이나 석회벽, 견 등 모두 바탕재의 본래 성질과는 다르게 도막을 입힌 후 그리는 것이다. 안료라는 재료가 가지고 있는 그 특징을 살려 그리다 보니 이와 같은 독특한 제작방법이 채색화적인 양식으로 자리한 것이다.

大島哲以(오시마테츠이).「終電車」. 1967. 187.0×230.0cm

토다바쿠센.「海女」. 1913.

히로세쿄미. 「바렌시아」. 1997.

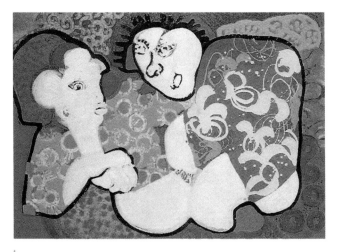

中村正義(나카무라마사요키). 「남과여」. 1963. 162.0×226.5cm.

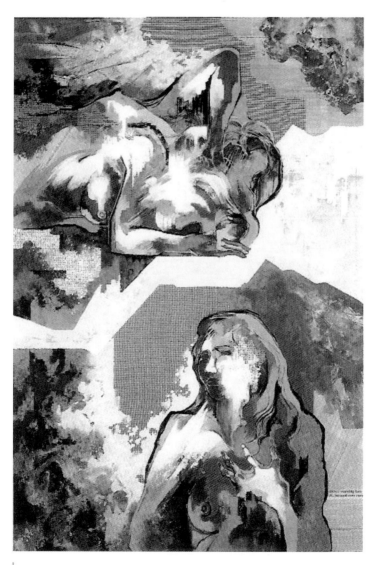

松本俊喬(마츠모토토시타카).「裂97」. 1997. 120호.

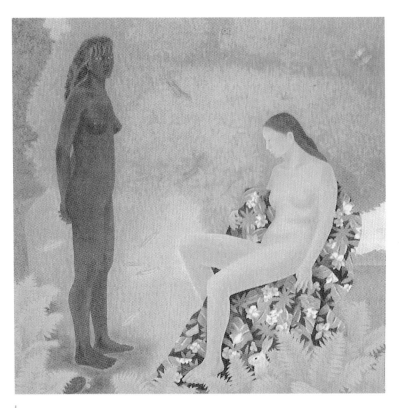

三谷靑子(미타니아오코). 「野の幸」. 1988. 190×190cm.

德岡神泉(도쿠오카신센). 「백치여인」. 1919.

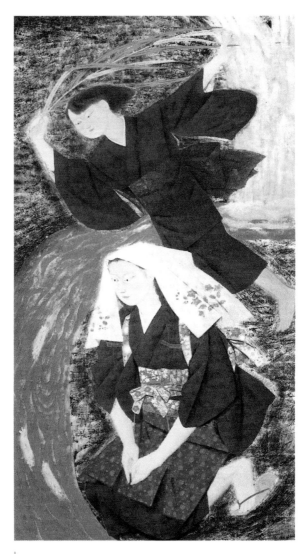

森田曠平(모리타코헤이).「타브로」. 昭和 47년. 181.8×100.0cm.

2. 제작에 들어가기 전에 필요한 사항

1) 안료의 종류와 성질

(1) 천연안료(天然岩繪具)

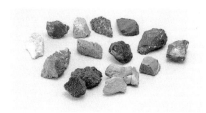

천연의 대표적인 색에는 군청(群靑)과 녹청(綠靑)이 있다. 원석(原石)으로는 남동광(藍銅鑛), 공작석(孔雀石)으로 귀석(貴石)이라고 부르는 귀중한 원석이다. 이 천연안료에는 화학 합성된 안료에서 볼 수 없는 깊은 맛과 아름다움이 있다. 같은 원석으로 만든 안료라도 입자의 크기에 따라 색의 농담이 달라진다. 굵은 입자일수록 색이 진하고 거칠며, 가는 입자일수록 색이 흐리고 곱다. 이 입자는 여러 단계로 세분화되어 있다. 석채는 천연안료 외에 인조안료에서도 1번에서부터 대개 15번까지로 세분화되어 있고, 안료 제조자에 따라 17번까지 분류되기도 한다. 이 번호보다 더 큰 것은 백(白)이라고 부르고 있다. 굵고 거친 것이 1번이고 가장 곱고 흐린 것이 15번이다. 먼저 대표적인 천연안료를 살펴보자.

군청(群靑) ─ 남동광(아즈라이트)으로 만들어지는 군청은 상당히 아름다운 청색을 나타낸다. 미립자(微粒子)는 백군(白群)이라 한다. 화학조성은 염기성탄산동(塩基性炭酸銅)으로 공작석과 혼합된 상태로 산출(産出)되는 경향도 많다.

녹청(綠靑) ─ 원석은 공작석(마라카이트)으로, 화학조성은 군청과 같은 염기성탄산동(塩基性炭酸銅)이다. 미립자는 백록(白綠)이라 한다.

군록(群綠) ─ 군청과 녹청을 혼합한 것으로 안료로서 시판되고 있으나, 자신이 직접 만들어 사용할 수 있다. 일반적으로는 입자의 크기가 같은 것을 혼합하면 비교적 잘 섞인다. 안료의 배합에 따라 다양한 중간색이 나올 수 있다. 다른 방법은 입자의 크기를 다르게 하여 색다른 효과를 나타낼 수 있다.

진사(辰砂) ─ 수은(水銀)의 원료가 되는 광물(硫化水銀)이 원석(原石)으로, 선명한 적홍(赤紅, 朱)색이다. 중국의 진주(辰州)에서 나오는 것이 양질(良質)이라 이러한 이유로 산지명(産地名)에 따라 진사(辰砂)라고 부르게 되었다. 유황분(硫黃分)이 함유된 까닭으로 은박(銀箔)과 같이 사용하면 화학반응이 일어나 흑변(黑變)하므로 주의가 필요하다. 질산칼륨을 첨가시켜 태워서 만든다.

금다(金茶) ─ 호석(虎石, 금다석)을 깨뜨려서 만든 것으로 아름답고

깊이가 있는 황갈색(黃褐色)의 안료이다. 또, 호목석(虎目石)으로는 청금다(晴金茶)를 만들어 낸다. 이 색의 특징은 변색이나 퇴색이 없다.

전기석(電氣石) ― 입자가 있는 흑색안료의 원료이다. 입자가 미세한 것은 회색에 가깝다.

흑요석(黑曜石) ― 흑색 또는 회색의 결정체이다. 반투명으로 유리처럼 광택이 있다. 입자가 크면 검고, 미세하면 회색이 된다.

운모(雲母) ― 화강암(花崗岩)에 함유된 백운모(白雲母)를 깨뜨려서 만든 반투명의 백색안료로, 키라(Kira)라고도 부른다. 다른 안료와 섞어 사용하면 진주처럼 광택이 나면서 부드럽다.

산호(珊瑚) ― 장식에 사용되는 적산호(赤珊瑚)는 깨뜨리면 담홍색(淡紅色) 또는 도색(桃色)의 안료가 된다. 화학조성은 탄산칼슘으로, 붉은 기미는 산호충(珊瑚虫)의 분비물에 의한 것이라 할 수 있다. 천연의 산호말(珊瑚末)은 비중이 가벼워 안료로서 사용하기는 어렵다.

주(朱) ― 고대부터 사용되어 온 적색안료(赤色顔料)로 군청, 녹청과 함께 대표되는 안료이다. 색조는 진한 적색부터 검은 빛과 보랏빛을 띠는 주색까지 폭이 넓다. 입자는 미세하지만 비중(比重)은 무겁다. 유황분이 함유되어 있어 은박이나 은니(銀泥)와 함께 사용하면 흑변하므로

주의가 필요하다.

이처럼 천연물감은 기본적으로 광물을 원료로 하고 있지만 천연의 동식물에서 유출된 색료도 어느 정도 포함되어 있다고 생각하는 것이 바람직하다.

천연안료는 색의 수는 결코 많지는 않으나 이것들을 혼합시켜 사용하게 되면 여러 가지 색을 표현할 수가 있다. 또 천연물감은 프라이팬에 볶아 색상을 만들어 사용하는데, 수은을 포함한 주색이나 진사 등은 불에 볶게 되면 인체에 해로움을 줄 수 있으니 주의해야 한다.

◆ 군청과 녹청을 불에 볶을 때

철판이나 기름기가 없는 프라이팬에 안료를 넣어 전열기에 올려놓고 저어 가면서 약한 불로 볶는다.

군청으로 암감색(暗紺色)에서부터 흑감색(黑紺色), 흑색(黑色)까지 폭넓은 색을 만들 수 있다.

녹청도 같은 방법으로 하여 암녹색, 흑녹색, 흑색까지 볶을 수 있다.

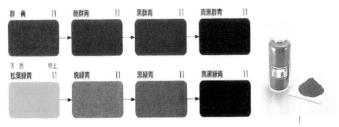

(강하게 볶을수록 색이 진하고 어두워진다.)

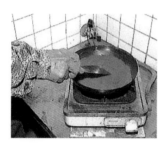

프라이팬에 볶는 모습

소군청(燒群靑), 소녹청(燒綠靑)에 선명한 색을 섞어서 새로운 색을 만들 수 있고 연한 색을 섞어서 새로운 색도 만들 수 있다. 강하게 볶은 색에 선명한 색을 섞으면 볶은 안료끼리 섞은 경우와 다르다. 즉 흑색에 가깝게 볶은 색을 선명하게 하고 싶을 때 이 흑색에 밝은 색을 섞으면 색조가 탁하지 않고 맑아진다는 것이다.

볶은 색과 똑같은 색은 시판되고 있다. 그러나 자기가 원하는 색을 볶아서 사용하면 더 좋은 색을 얻을 수 있다.

◈ 천연안료의 제조과정

천연물감의 안료가 되는 광물의 불순물을 제거하고 여러 번 곱게 빻아 만든다. 이 작업은 기계로 처리하는 방법과 손으로 하는 방법이 있다. 먼저 원석을 망치로 때려 잘게 조각을 낸다. 그리고는 불순물을 제거하고 물감 만들기에 적당한 돌을 골라낸다. 그다음에는 이 돌을 쇄암기로 잘게 쪼갠 뒤 가루를 체로 친다. 이때 굵은 입자의 돌은 다시 쇄암기에 넣고 빻는다. 여러 번 빻고 체로 치고 한 뒤 진동볼 기계에 넣

어 돌을 회전시킨다. 진동으로 볼과 돌이 돌아가면서 자동적으로 돌이 곱게 빻아진다. 이 작업이 끝나면 물이 들어 있는 대야에 옮긴 뒤 손으로 휘저어 잠시 두면, 입자가 큰 것은 가라앉고 작은 것은 뜬다. 떠 있는 입자를 다른 대야에 옮기는 똑같은 작업을 반복하면 고운 입자의 물감을 제조할 수 있다. 그리고는 종이접시에 입자를 옮기고 통풍이 잘 되는 그늘진 곳에서 건조시킨다. 이것을 물거름 작업이라 한다. 이 물거름 작업의 반복으로 석채물감이 만들어지는 것이다.

① 원석을 선별하여 빻음

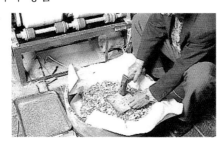

② 망을 이용하여 입자를 분류

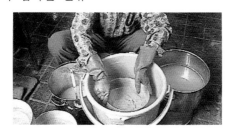

③ 물 작업을 반복하여 고운 입자 만들기

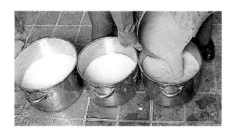

④ 완성 후 말리는 작업

(2) 인조(인공석채, 신암채)안료

천연안료는 확실히 아름다운 색감을 내는 재료이지만 자원의 결핍으로 구하기도 어렵고 값도 매우 비싸다. 또 색의 종류도 적어 그것을 보충하기 위해서 화학적으로 합성된 인조안료를 만들게 된 것이다.

인조안료는 도자기의 유약과 비슷한데 규산질(硅酸質)이 포함된 광물과 발색성의 금속산화물을 고온에서 녹여 온도차에 의해 여러 가지로 발색시켜 만든 인공돌을 잘게 깨뜨려서 만든 것을 말한다. 화학적으로

합성된 것이라 천연의 주와 은을 같이 사용해도 검게 변하는 등 화학 변화가 일어나지 않는다.

이 인조안료는 아직 100년이 되지 않은 새로운 물감이기에 어떤 변색과 퇴색이 있을지 아직은 모르지만 여러 시행착오 끝에 만들어진 것으로 현재는 없어서는 안 되는 중요한 물감이 되었다.

인조안료에는 중간색 등 천연안료에는 없는 색상들을 가지고 있고, 천연안료와 같이 입자가 거친 것에서부터 고운 것까지 고루 갖추고 있으며, 거친 것은 색이 진하고 고운 것은 색이 엷고 흐리다. 이 인조안료는 취급하기 쉽고 가격도 천연보다는 싸서 부담감이 덜하기에 채색에 적절한 재료이다.

(3) 수간안료

수간안료는 본래 물속에서 입자를 분류하는 물거름 과정을 거쳐 만들어진 물감을 가리킨다.

석채의 사용이 적었던 옛날에도 수간안료로 그린 그림을 찾아볼 수 있는데, 담채부터 진채까지 다용도로 사용된 물감의 대표적인 것을 살펴보기로 하자.

황토(黃土) ― 철광석(鐵鑛石), 장석(長石) 등이 풍화된 천연의 사토(砂土)로부터 만들어진 것으로 주성분은 함수산화철(含水酸化鐵)이다.

이 색은 밑색용으로 사용하기 적합한데 너무 두껍게 칠하지 않도록

한다. 두꺼우면 색이 갈라진다든가 떨어져 나갈 염려가 있으니 주의가
필요하다.

 주토(朱土) — 산화철이 내포된 흙으로 만들어진 것으로 적갈색의 안
료가 된다.

 대자(岱赭) — 주성분은 산화철로 색은 투명한 황갈색이나 적갈색의 안
료이다.

 남(藍) — 식물에서 유출된 청색을 호분에 염색하여 만든 것이다.

 홍(洋紅) — 멕시코, 페루 등 중남미 사막지대의 선인장에 기생하는
벌레에서 유출한 선명한 홍색의 염료를 가지고 있다.

 예부터 천연의 원료만 가지고 만들었던 수간안료도 현재에 이르러서
는 내광성이 있는 안료화된 염료와 안료에 호분이나 백토 등을 섞어서
여러 가지 색을 만들게 되었다. 색명이나 색상은 제조자에 의해 다소
차이는 있다. 이 색들의 특징은 선명하고 입자가 곱기 때문에 다른 색
과의 혼합이 쉽다. 채색화의 초심자는 수간안료를 익힌 뒤 석채작업에
들어가는 것이 좋다.

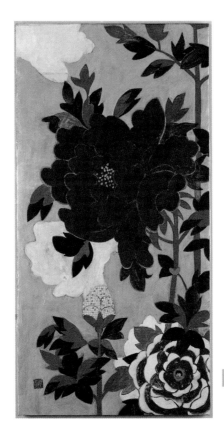

손경숙 作.
2006. 80×80cm.
암채와 은박

(4) 합성안료

화학적으로 합성된 물감을 뜻한다. 이 안료는 천연의 수정 또는 방해석을 분쇄하여 입자로 만든 수정말, 방해말을 내광성이 있는 염료에 화학적으로 염색하여 만든 것이다.

그러면 수정말과 방해말의 특징을 살펴보자.

수정말은 차돌(石英)을 곱게 갈아 만든 것으로 투명도가 높은 백색계의 안료이다. 곱고 가는 입자는 불투명에 가깝지만 입자의 크기가 거칠고 굵은 것은 투명하고 반짝거리는 특징이 있다. 이 수정말은 다른 물감과 혼합시켜 사용하게 되면 화면효과를 높여 주는 역할도 할 수 있다. 반면에 방해말은 무색투명의 방해석(성분은 탄산칼슘)을 잘게 쪼개서 가루로 만든 백색의 안료이다. 이 방해말도 각 단계별로 입자의 크기를 가지고 있기에 다른 물감하고 혼합시켜 사용할 수 있다.

수정말과 방해말의 물감은 백색계의 안료이기에 어떤 색에도 염색하기 쉬워 합성안료를 만들 때 사용하기 적절한 재료이다. 합성안료는 모두가 수정말과 방해말을 재료로 하여 만든 것이므로 비중이 같아 혼색하기가 쉬운 물감이기도 하다. 또 산성에도 알칼리성에도 강하기 때문에 아교 이외의 용제에도 섞어서 사용할 수 있다. 이 안료 역시 인조안료와 같이 100년의 역사가 지나지 않은 새로운 재료이기에 어떤 변색과 퇴색이 올지 아직은 모르지만 채색화의 재료로서 없어서는 안 되는 것으로 그림제작에 잘 활용했으면 한다.

(5) 봉채, 접시물감

지금까지 소개한 물감은 입자가 있는 분말을 아교라는 접착제를 사용하여 제작하는 것이지만 이번에는 물만으로 간단히 제작에 임할 수 있는 재료를 살펴보기로 하자. 봉채, 접시물감, 튜브물감 등을 가리키며

투명감이 있어 야외 스케치나 소품의 그림에 적당하다. 이 물감도 원래
는 천연의 안료만으로 한정된 색 수를 가졌지만, 현재에는 인조안료를
사용하고 있어 색 수도 증가하였고 혼색도 가능해 여러 가지 색을 표
현하게 되었다.

 (6) 호분(胡粉)

 호분은 하얀 물감으로서만이 아니라 물감의 발색을 잘 되게 하기 위
하여 밑색으로도 사용하는 색이다. 또 다른 색과 섞으면 부드러우면서
도 여러 가지 중간색을 표현할 수가 있다. 예를 들면 먹에 소량의 호
분을 섞으면 아교의 광택이 없어지고, 먹 한 가지 색으로는 낼 수 없
는 깊은 먹색을 내 주기도 한다. 이처럼 표현의 폭을 넓혀 주기에 호
분의 사용법에 익숙해진다면 다양하게 사용할 수 있어 제작에 도움이
된다.

 이 호분의 원료가 되는 조개껍질은 야외에서 5년~10년 이상 태양
또는 비바람에 맞아 풍화시킨 후에 돌 등 불순물을 골라낸 후 선별하
여 사용한다. 조개껍질에서 추출한 호분은 몸(身)과 껍질의 사용 정도
에 따라 등급이 나누어지는데 껍질을 사용하여 만든 재료가 고급품이
된다. 또 껍질에도 대소(大小)가 있어 껍질이 큰 것은 최상급의 안료가
된다.

 이러한 재료로 만들어진 호분은 그림에 따라 다르게 사용하는 것이
좋다. 예를 들어 많은 꽃을 풍성하게 보이게 하고 싶을 때는 입자가

거칠고 질이 나쁜 호분이 좋고, 또 하얀색이 강하게 표현되지 않고 두께감을 나타내고 싶을 때도 좋지 않은 호분을 사용하는 것이 좋다. 호분에는 여러 가지 종류가 있어 밑색용으로 사용하는 호분 그리고 완성용으로 사용하는 호분 등으로 나누어 사용하는 것이 좋다.

(7) 아교(膠)

채색화에서 **빼놓을** 수 없는 것이 접착제인 아교이다. 이 아교는 물감이 화면에 정착하도록 도와주는 역할을 한다. 이 아교는 단백질 성분으로 소의 가죽이나 **뼈**를 끓여서, 거기에 포함된 콜라겐을 가공하여 만든 것이다. 유럽은 토끼로, 러시아는 용상어를 이용하여 아교를 만든다. 채색화에서는 일반적으로 막대아교(三千本아교)를 사용한다. 이와 똑같은 성분의 가루와 알갱이로 된 아교가 있는데, 막대아교보다 순도나 투명도가 높고 접착력도 비교적 강하나 방부제가 많이 들어 있는 단점이 있다. 막대아교를 사용할 때는 막대아교 1개가 대충 10 - 15g이므로 물의 양에 따라 막대아교를 사용하게 되면 정확한 아교의 농도를 만들 수 있으므로 편리하게 사용할 수 있다.

막대아교

판아교

입자아교

병아교와 사슴아교

◈ **아교의 사용방법**

막대아교는 길고 가늘지만 너무 딱딱하여 맨손으로 자르게 되면 다칠 염려가 있으니 두꺼운 천에 싼 뒤 자른다. 그런 후에 물에 담가 두고 불린 뒤 약한 불 위에서 수저로 저으면서 녹인다. 이때 너무 센 불

로 끓이게 되면 아교의 접착 능력이 약해지니 주의해야 한다. 다 끓인 아교는 식은 후에 사용해야 한다. 뜨거울 때 사용하게 되면 이때도 마찬가지로 접착력이 약해진다. 이처럼 아교는 끓일 때부터 사용할 때까지 세심한 주의가 필요하고 농도도 물감의 입자에 따라, 계절에 따라 다르고 반수용도 다르게 쓰인다. 정확한 방법을 알고 사용하게 되면 화면에 나타나는 현상들, 즉 색이 떨어진다든가 물감이 갈라진다든가 하는 일들은 없을 것이다. 그리고 아교는 이틀에 한 번 끓여서 사용함이 가장 좋고, 될 수 있는 한 냉장고에 보관함이 부패도 방지하게 되고 냉장고 보관으로 인해 5일 정도는 사용가능하다. 냉장고에서 나온 아교는 젤 상태이기에 녹여야만 쓸 수 있다. 녹이는 방법은 아교가 들어 있는 용기를 뜨거운 물 위에 올려놓으면 저절로 녹게 된다. 이 젤 상태인 아교를 다시 불 위에서 끓이게 되면 접착 능력이 약해진다. 이처럼 세심한 주의가 필요한 아교의 사용농도를 알아보자.

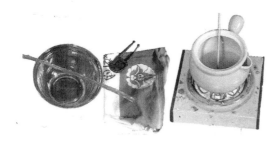

필요한 용구

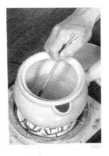

① 우선 펜치나 두꺼운 천으로 아교를 잘게 자른다.
② 물에 하루 정도 담가 둔 아교를 약한 불 위에 올려놓고 저어 가면서 녹인다.
③ 녹인 아교는 불순물이 많이 들어 있으므로 청결한 천으로 걸러서 사용한다.

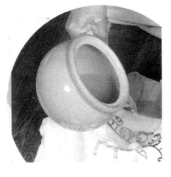

◆ 석채 사용 시의 용량
　물 200cc
　　　+막대아교 1개(10g~15g)
　물 200cc+입자아교 20g

◆ 반수용으로 사용할 때의 용량
　물 500cc+막대아교 1개(10~15g)+명반(백반) 작은 스푼 하나(약 2g)
　물 500cc+입자아교 10g+명반(백반) 2g

(8) 백반(白礬)

명반 혹은 미삽(味澁)이라고도 하는데 반석을 달여서 만든다. 수정처럼 반투명하다. 수용액은 황산알루미늄이 가수분해하여 산성을 나타낸

다. 백반을 많이 쓰게 되면 주위물질이 산성화하므로 적합한 양을 조절하여 써야 한다. 가령 채색화나 견화에서 교수와 백반을 섞어서 교반수를 만들어 포수를 하는데 이때 백반이 너무 많으면 그만큼 종이와 견이 산성화하여 보존에 문제가 생긴다. 백반을 200℃ 정도로 가열하면 고백반(枯白礬)이 된다. 고백반은 물에 잘 녹으며 백반보다 수렴성이 강하다. 백반의 물 100g에 대한 용해도는 0℃에서는 2.96g이고 20℃에서는 6.01g이며 50℃에서는 20,0g, 100℃에서는 154g이다.

수묵화와 착색 사의화(寫意畵)를 제외한 동양화는 대부분 색채를 고정할 때 모두 백반을 물에 용해시킨 반수를 사용한다. 착색할 때 여러 겹의 색채를 올리려면 채색을 한 층 올리고 연한 반수를 칠한 뒤 다시 채색을 한 층 올린다. 이와 같이 하면 먼저 칠한 안료가 묻어 나오지 않는다. 예를 들어 주사를 칠하고 나서 다시 연지색을 그 위에 칠할 때 주사에 쓴 아교의 농담과 상관없이 반수를 한 층 올려야 주사가 연지와 섞이지 않는다. 반수를 주사 위에 올리면 주사에 피막이 형성되어 다음 채색을 어떻게 하든 영향을 받지 않는다. 이것이 백반의 역할이다.

백반은 생지, 즉 투수지(透水紙)를 숙지로 만들 때 쓴다. 생지 위에 교반수를 바르는 것을 아교포수라 하는데 이러한 처리 없이 생지 위에 바로 먹이나 안료를 칠하면 스미어 번지게 된다. 그러나 교반수를 올리고 나면 무리를 짓거나 섞이지 않으니 이런 처리가 이루어진 종이를 숙지라 한다. 생견으로 숙견(회견, 繪絹)을 만들 때도 교반수를 쓴다.

백반은 옛날부터 매염제, 방수제 등에 이용되었고 현재도 염색에서 널리 쓰이고 있다. 그 밖에 고급종이의 사이즈(size)제, 방습제, 안료의

기질, 포말소화제, 가죽의 무두질제 등 용도가 다양하다. 정수장에서 침전제로도 이용된다.

(9) 먹(墨)

중국에서 태어난 먹의 역사는 오래되어, 한(漢)시대에는 이미 만들어졌다고 생각된다. 그 후 당송대(唐宋代)의 예술문화의 발전에 의해 명묵(名墨)이라 불리는 것이 다수 만들어지게 되었다. 보존상태가 좋으면 변질가능성도 없고 시대와 더불어 깊이감이 증가하여 아름다운 발색을 나타내 준다.

먹의 제조는 아교가 부패하기 어려운 겨울철에 행하여진다. 그을림(煤)을 아교로 반죽하여 여기에 향료를 첨가한 목형(木型)에 넣어 성형(成型)한다. 천천히 건조시켜 나간다. 중국제의 먹을 당묵(唐墨), 일본제의 먹은 와묵(和墨)이라 한다. 또 그을림을 채취한 재료에 따라서도 먹의 이름이 다르다. 식물유(일본에서는 채종유(菜種油))를 태워서 만든 그을림을 단단하게 만든 것을 유연묵(油煙墨)이라 하고 송나무를 태워서 만들어진 그을림으로 만든 것을 송연묵(松煙墨)이라 한다.

◈ 채묵(彩墨)

채묵은 상질의 안료와 염료 등을 아교로 반죽하여 목형(木型)에 넣어 건조시킨 것으로 중국에서 만들어진 것이 많다. 입자가 미세하고 견고

하여 도연(陶硯 — 도자기로 된 벼루)을 이용하여 갈아서 사용한다. 군청, 녹청, 주색, 황색, 등색 등 새로운 색미(色味)가 있다.

고묵(古墨)

와묵(和墨)

오래된 채묵과 먹의 종류

(10) 붓의 종류

붓은 그림을 그리는 사람의 의지를 전달하는 소중한 용구이다. 붓은 짐승의 털로 만드는데 어떤 동물로 만들었느냐에 따라 질이 좋고 나쁜

것이 판정된다. 이러한 붓은 선을 그릴 때 사용하는 붓, 넓은 면을 칠할 때 쓰는 붓, 색을 칠할 때 쓰는 붓 등 다양한 여러 가지 붓이 있다. 선을 그릴 때 사용하는 붓에는 면상필(面相筆), 삭용필(削用筆), 칙묘필(則妙筆), 골서필(骨書筆) 등이 있다.

면상필(面相筆) ― 인물의 얼굴 형태나 머릿결 같은 가는 선에 사용하는 붓으로 세밀한 부분까지 그릴 수 있다. 붓끝이 상당히 길고 가늘다. 그래서 세밀한 선이나 균일한 선을 그을 때 또는 좁은 공간의 채색을 할 때도 용이하게 사용할 수 있다. 이 붓은 하나하나가 양질의 털로 되어 있다.

삭용필(削用筆) ― 붓의 형태는 굵으면서 털끝이 가늘다. 이 붓은 채색 붓으로도, 수묵화 붓으로도 사용하기 좋다. 가는 선부터 굵은 선까지 이용할 수 있다. 붓끝은 너구리털과 족제비털을 이용하여 만들었으나 질이 좋은 것은 양모를 이용하여 만들었다.

칙묘필(則妙筆) ― 붓끝이 비교적 길고 털이 부드럽기 때문에 부드럽고 우미한 선을 그을 때 적절하게 사용할 수 있다.

골서필(骨書筆) ― 붓끝이 길다. 이 붓은 선을 그을 때 사용하는 붓으로 여러 가지 선을 자유자재로 그릴 수 있어 좋다. 너구리와 족제비털을 이용하여 만들었다.

외취필(隗取筆) ― 보카시용 붓으로 사용한다. 굵으면서도 붓의 길이는 짧은 게 특징이다. 뭉툭한 형태로 물의 흡수가 좋은 양모로 만들어진 붓이다.

평필(平筆) ― 물감을 두껍게 칠할 때, 면이 넓은 부분을 칠할 때 사용한다. 이 붓도 부드러운 양모로 만들어졌으며 모양이 납작하여 면을 칠할 때 좋다. 0호에서부터 10호까지의 붓이 있다.

연필(連筆) ― 쇄모보다 부드러운 붓으로 물감이 붓에 잘 스며들고 넓은 색칠용으로 사용하기 좋다.

쇄모(刷毛) ― 다양하게 사용할 수 있다. 반수용으로도 사용할 수 있고 밑색칠용으로 또는 풀칠용으로 넓은 부분이라면 무엇이든 가능한 붓이다. 이 붓의 크기는 여러 종류가 있어 분류하여 사용하면 된다.

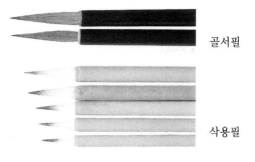

골서필

삭용필

칙묘필

채색필

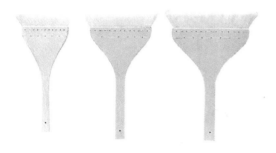

쇄모(반수용)

평필

연필

(11) 기타 용구

물그릇 — 더러운 붓을 빨 때 주로 사용하는 것으로 넓고 깊이가 있는 그릇이면 된다. 요즘에는 금속으로 되어 있는 용구가 있어 붓 빨때 사용하면 가볍고 편리하다.

조색용 접시 — 작은 접시부터 큰 접시까지 크기가 갖추어져 있다. 대작이 아닐 경우에는 중간 사이즈의 접시나 작은 사이즈를 접시로 사용하고 물감의 양이 많이 필요할 때는 큰 것을 이용한다. 접시의 색깔은 흰색이여야 한다. 색이 있는 접시는 물감 사용 시 색에 혼동을 주기때문에 사용하지 않는 게 좋다.

절구와 절굿공이 — 하얀 도자기로 호분이나 황토 그리고 입자가 굵은 물감 등을 곱게 만들 때 사용하는 용구이다. 대, 중, 소 크기를 가지고 있으므로 필요에 따라 선택하여 사용하면 된다.

아교냄비와 수저 ─ 아교를 끓일 때 필요하다. 토기(土器)로 된 것을 사용하지만 양철냄비를 사용해도 무방하다. 수저는 금속으로 된 둥글고 깊이가 있는 것으로 아교를 저을 때나 물감을 갤 때에, 필요한 물을 첨가할 때 등 다양하게 사용하므로 필요하다.

이 외에도 제작을 하다 보면 필요한 용구가 무엇인지 알게 된다. 그 때마다 준비해 두면 작업할 때 편리하게 사용할 수 있다.

(12) 기저재(基底材)

① 장지

좋은 종이를 고르기 위해서는 먼저 양질의 종이를 많이 보고 느껴야

한다. 재래식으로 제대로 만들어진 종이는 우선 시각적으로도 품위가 있고 아름답다. 약간의 미색을 띠며 색이 명징하여 윤기가 흐르며 조직이 단단하고 치밀하여 쉽게 찢어지지 않는다. 손으로 만졌을 때 촉감은 부드러우면서 질긴 것이 좋다.

채색용은 얇은 것보다 2장이나 3장의 합지가 적당하다. 채색뿐만 아니라 찢기, 긁기, 콜라주 등 특수효과를 내고자 할 때도 두꺼운 것이 사용하기 편리하다. 가능한 표백지보다 표백하지 않은 것으로 쓴다. 종이 표면이 거칠거나 팍팍해 보이면 채색할 때 종이가 일어나는 경향이 있어 깨끗하지 않다.

종이의 질을 알아보는 좋은 방법은 직접 먹을 칠해서 발색을 보거나 천연 염색을 해 보는 것이다. 발묵 효과가 좋거나 염색했을 때 쉽게 찢어지지 않고, 맑고 깊이 있는 선명한 염색이 이루어지면 좋은 종이라 할 수 있다. 순수한 백피만 사용한 것은 경쾌하면서 안정된 옅은 황색을 띠지만 흑피가 섞이면 조금 탁한 황색이 된다. 또한 투명한 느낌이나 깔깔한 촉감, 파득파득한 종이의 소리로도 판별이 가능하다. 좋은 종이를 선택할 수 있는 것은 많이 접해 보고 경험을 쌓아서 얻어야 한다.

② 견(絹)

실크로드라고 하는 말로도 알려졌듯이 오래전부터 견을 중심으로 한 교역과 문화의 교류가 동서(東西) 간에 성행해 왔다.

누에에서 실을 뽑은 견사(絹絲)는, 중심이 휘브로인과 세리신으로 되

어 있어 생견(生絹) 그대로에는 견(絹) 특유의 유연성과 광택이 결여되
어 있기 때문에 견의 표피를 다듬이질로 두드려서 견의 표면에 있는
세리신을 제거하여 사용해 왔다. 견은 그 이외에 결의 아름다움과 우수
한 염색성을 가지고 있다.

　회화의 기저재로서도 오래전부터 견이 사용되어 왔다. 그림에 사용되
는 견은 본래의 표면이 가지고 있는 아름다움에 안료의 아름다운 색상
을 최대한 나타내 줄 수 있는 재질로서 높은 평가를 받고 있다. 또 얇
고 유연한 소재를 이용하여 뒷면에 채색을 하거나 뒷면에 박을 붙이는
기법을 사용하기도 한다. 반면에 벌레가 달라붙기 쉬운 결점과 신축성
이 크기 때문에 물감을 두껍게 칠하거나 아교의 사용방법에 의해 물감
이 쉽게 떨어지는 등 이유로 견을 사용하여 그림을 그리고자 하는 경
향이 적어지게 된 것이 유감스럽다.

진장사(眞長寺) 열반도(涅槃圖)의 일부분. 견에 그린 것

그림 그리기 전 초목염(草木染)으로 연하게 염색한 것

손으로 짠 견은 견사의 좌우교차를 느슨하게, 견목(絹目)을 거칠게 짜고 있다.
뒷면으로의 채색이 가능하고 수축되지 않는다.

◈ 뒷면채색·뒷면 박 붙이기

뒷면채색은 비단 등의 뒷면에 채색을 입히는 독특한 색채효과를 내
는 기법이다.

비단의 경우는 색을 너무 겹치게 되면 갈라지거나 떨어지거나 하기 때문에 채색의 횟수는 억제할 필요가 있다. 그러나 그렇게 되면 화면이 연하게 느껴진다. 이것을 방지하기 위해 뒷면에 많이 채색을 입히면 화면에 두께감을 줄 수 있다.

또, 뒷면채색과 같은 기법으로 뒷면에 박을 붙이는 방법이다. 이것은 비단이나 종이의 뒷면에 박을 붙여 비단이나 종이를 통해서 느끼는 부드러운 빛을 작품에 살리는 기법이다. 불화 등의 머리의 관(冠)이나 광배(光背), 장식도구 등에서 볼 수 있는 것으로 기품을 엿볼 수 있게 한다.

③ 마(麻)

마는 벌레에 강하고 든든한 천으로 보존으로도 가장 적당한 기저재이다. 유럽파에서는 화포(畵布)로 마를 사용하고 있다. 결을 촘촘히 만들어 내는 것이 어려운 것과 물감의 발색이 나쁘다는 것이 단점이다. 목면(木綿)에 있어서도 발색이 나쁘다. 그래서 작품의 기저재로서 목면 또한 그리 좋은 것이라 말할 수 없다. 그러나 인도나 티베트에서는 견이나 마보다는 목면에 그리는 경향이 많다.

3. 제작순서

채색화의 제작은 크게 준비과정, 제작과정, 표구과정으로 나누어 볼

수 있다. 준비과정에는 작품을 구상하고 그 구상을 실현시키기 위하여 자료수집, 스케치 등으로 소재에 대한 지식과 감각을 넓힌 후 밑그림을 작성한다. 이때 그림의 규격, 즉 크기, 가로, 세로 비율 등이 정해진다. 그리고는 종이와 판넬을 준비한다. 반수를 하고 그 반수된 종이를 붙인 뒤에 밑그림을 베낀다. 먹으로 선을 긋고 밑색을 3-4회 정도 칠한다. 그림에 따라 먼저 밑색을 칠하고 밑그림을 옮겨도 된다. 그 후에는 채색 작업에 들어가면 된다. 색칠을 마친 그림은 액자에 넣어 표구가 끝나야만 비로소 완성된 것이므로 이 마지막 과정까지 세심한 배려를 늦추지 말아야 한다.

제작준비	1 스케치	· 모티브의 아름다움을 찾아내어 그린다. · 형태와 색을 자세히 그려, 제작 자료로 사용
	2 밑그림구성	· 스케치를 토대로 하여 공간 배분을 생각한다. · 본 제작과 같은 크기의 그림에 밑그림을 그린다
	(본제작용준비)	· 종이에 아교포수하여 건조시킨다. · 판넬에 아교포수된 종이를 붙인다.
	3 밑그림을 옮긴다.	· 목탄을 칠한 전사지를 이용하여, 밑그림을 본 제작용지로, 볼펜을 이용하여 전사(轉寫)한다.

| 밑색만들기 | 4 먹으로 윤곽을 그린다. | · 전사된 윤곽선을 진한 먹 선으로 그린다. |
| | 5 밑색 칠하기 | · 호분이나 갈색 등 색으로 전면적으로 여러 번 칠한다.
· 밑색을 만들어 놓으면 그리기가 수월하다. |

채색	6 채색시작	· 처음에는 전체를 크게 보고 색을 칠해 나간다.
	7 형태를 정리	· 그려진 형태를 확실히 한다. · 전체적 바탕색도 형태의 색과 함께 정리해 나간다.
	8 완성	· 전체의 밸런스도 검토하고, 강약의 악센트도 재검토해 본다.

1) 포수(반수)

그리고자 하는 그림의 크기와 사용하고자 하는 기본재료(종이, 천, 나무)가 정해지면 제작준비로서 반수를 해야만 한다. 반수는 아교에 명반(백반)을 소량 넣고 연하게 만든 혼합용액을 가지고 종이에 바르는 것을 뜻한다. 반수할 때 명반이 필요한 것은 발수성(撥水性)과 친수성(親水性)을 억제 혹은 조절하는 바탕처리재이지만 수묵화나 담채화에서는 먹이나 채색의 발색효과에 영향을 준다.

반수는 보통 막대아교의 연한 용액에 극소량의 명반을 첨가한 혼합용액이다. 아교의 농도는 1%, 명반의 농도는 0.1%로 하는 것이 표준이지만 화가에 따라 개인차가 있다. 중국의 화법서에서 보면 반수는 물의 양은 정확하지 않지만 아교와 명반의 비율을 10 대 3으로 한다고 한다. 섬유밀도가 낮은, 흡수성이 강한 종이에서는 아교의 농도를 내리고 명반의 농도를 높인다. 바탕의 발수성과 친수성의 억제에는 아교만이 아닌 명반만으로도 효과가 있다고 한다. 반수에 있어서 명반의 역할은 과학적 연구는 아직 없다.

　반수할 때의 분량은 앞에서도 언급했지만 화가마다 개인차가 있듯이 본인이 반수로서 사용하는 용량은 물 500cc에 막대아교 1개+명반을 2g 넣고 약한 불에 녹인다. 이때 명반은 아교가 다 녹고 식은 후에 넣고 수저로 저어 가면서 녹여 준다.

　반수를 할 때나 아교를 사용할 때 여름에는 언제나 식은 후에 사용해야 하며, 겨울에는 조금 미지근한 정도의 온도에서 사용한다. 이렇게 사용하지 않으면 접착력이 약해진다. 반수를 할 때는 판넬에 종이를 붙이지 말고, 종이 밑에 모포를 깔고 앞면부터 쇄모(刷毛)에 듬뿍 아교를 묻히고 균일하게 천천히 칠한다. 마른 후에는 이 종이를 뒤집어서 뒷면에 균일하게 반수하고 다 마르면 다시 앞면에 균일하게 칠하고 말린다. 만약 균일하게 칠하지 않는다든가 아교가 흘러내린다든가 하면 그곳이 강하게 되어 얼룩이 지게 되니 다시 한 번 쇄모로 정성스럽게 칠하도록 한다. 이 반수가 끝나면 판넬에 부착시켜 사용한다.

　만약 실크인 경우는, 실크를 나무틀에 풀로 붙이고 종이에 사용하는 아교반수의 분량보다 1.5배 정도 옅게 하여 실크 위에 부드럽게 칠한다. 가로로 한 번, 마른 후에 세로로 한 번 정도 칠하고 건조 후에는 뒷면에도 한 번 더 칠한다. 그리고 마지막으로 실크의 보호와 발색 때문에 호분을 칠하여 준다. 이때 마르지 않았을 때 칠해야 얼룩이 지지 않고 깨끗하게 칠할 수 있다.

　실크는 부드럽고 얇아 상처 입기가 쉽다. 입자가 고운 물감으로 제작에 임하는 것이 좋고, 두께감이 있는 제작에는 적합하지 않은 재료이다.

(1) 반수의 역사

반수의 역사는 정확히 모르지만 오래전부터 사용되어 왔다고 본다. 중국에서는 반수를 교반(膠礬)이라 한다. 이 말이 수묵화의 평론에 나왔던 것은 북송시대(19세기)이며, 이 시기에 일반적이 된 것 같다. 일본의 정창원(正倉院)문서의 나무판 그림의 채색의 재료 중에 변(卞)과 편(遍)의 문자에 해당되는 것이 있는데, 만약 이것이 명반이라고 한다면 회화기술에 있어서 명반의 가장 빠른 문헌이라 할 수 있다. 나무판(板繪)의 밑색으로 백토(白土)의 표면처리에 이용된 가능성이 있다고 생각된다.

반수를 사용하지 않은 견지(絹地)의 발수성과 종이의 친수성을 억제 혹은 조절하기 위해서는 견지와 종이를 두드리거나 점액(粘液)을 도포하는 방법이 있는데 이것은 오래전부터 행하여 왔다고 한다.

(2) 반수의 효과

반수는 번짐과 흡수를 억제하는 효과를 가지고 있다. 밑의 사진을 보면 우측의 반은 반수를 한 것으로 먹이 번지지 않고 종이의 표면에 멈추어 있지만 좌측의 반은 반수를 하지 않은 부분으로 먹이 스며들어 있는 것을 알 수 있다.

채색을 하는 사람은 꼭 반수를 한 후에 채색을 해야 한다.

2) 종이를 판넬에 붙이기

반수가 끝나면 이 종이를 판넬에 붙이고 제작에 들어가야 하는데, 종이를 판에 붙일 때 판넬을 물수건으로 깨끗이 닦는다. 그리고는 반수된 종이를 그리고자 하는 그림의 크기에 맞게 자른다. 이때의 종이 크기는 판넬 크기보다 넓게 (옆면 풀 붙일 곳) 잘라야 한다. 자른 종이는 판넬에 맞춰 옆면을 접고 뒤집어서 물을 균일하게 칠한 종이를 앞면으로 뒤집어서 판에 붙이면 된다. 판에 붙인 뒤 중앙을 중심으로 하여 상하좌우를 마른 쇄모(刷毛)로 누르면서 붙인다. 공기가 들어가지 않도록 조심스럽게 풀로 고정시키면 제작에 임하는 기본 바탕이 완성된다.

3) 비단을 쟁틀(나무틀)에 붙이기

나무틀에 준비된 비단을 붙여 고정시킨다. 먼저 나무틀에 옅게 푼 풀을 칠한다. 그리고 준비된 비단을 위에서부터 붙여 내려간다. 이때

비단 네 변의 중간에서부터 십자(十字)로 진행시켜야 울지 않게 붙일 수 있으며, 가급적 세로줄과 가로줄이 직선을 이루도록 해 놓아야 보기 좋다. 약간 우는 정도는 세로줄과 가로줄이 똑바르다면 염려할 필요는 없다. 다 붙인 다음에는 다시 한 번 나무틀 위에 풀칠하여 준다.

4. 안료 개는 방법

안료는 아교라는 접착제가 없으면 화면에 정착하지 않는다. 석채는 입자의 크기, 기후의 영향, 개인차 등에 따라 아교의 농도가 다르다. 이럴 때는 자신이 서서히 감각을 살려 나가는 수밖에 없다. 먼저 물감을 접시에 덜어 아교를 조금씩 첨가시키면서 물감을 손가락으로 문지르면서 갠다. 골고루 갠 물감에 적당량의 물을 첨가시킨다. 이때 입자가 굵으면 물의 양을 적게 사용하고, 입자가 고우면 물의 양이 많아도 화면에 잘 정착된다. 또 사용하고 남은 물감은 그대로 방치해 두면 응고가 되어 사용하기 불편하므로 남은 물감접시에 미지근한 물 또는 뜨거운 물을 넣고 손으로 섞어 위로 떠오른 물을 버리는 작업을 여러 번 반복하여 아교 기운을 없애면 물감만이 남게 된다. 이렇게 남은 물감에 물을 넣어 두고 사용 시에 물만 버리면 다시 새로운 물감으로 사용할 수 있게 된다. 또 물을 넣어 두지 않고 건조시켜 다시 사용해도 무방하다.

물감을 혼합하여 사용하고 싶으면 입자가 같은 물감을 혼합시켜 사용함이 좋다. 그러나 재미있는 효과를 원한다면 입자의 크기를 다르게 혼합시켜 사용해도 된다.

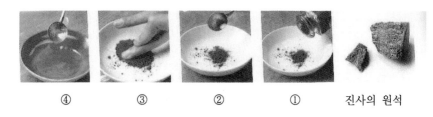

④ ③ ② ① 진사의 원석

① 접시에 소량의 안료를 던다. ② 안료에 아교를 소량 넣는다.
③ 여기에 손으로 조금씩 풀어서 갠다.
④ 다 풀어진 안료에 소량의 물을 넣고 갠다.

5. 호분 개는 방법

① 호분을 절구에 넣고 곱게 빻는다.
② 곱게 빻은 상태
③ 곱게 된 것을 접시에 던다.
④ 진한 아교 물을 소량씩 첨가시키면서 호분에 스며들게 한다.
⑤ 손으로 잘 문질러 준다.
⑥ 절구에 넣고 경단 모양이 되도록 100번 정도 친다.
⑦ 경단 모양이 된 상태

⑧ 절구에 뜨거운 물을 넣고 잠시 방치해 둔다.

⑨ 사용량만큼 접시에 덜어 물을 넣고 갠다.

⑩ 사용할 수 있게 만든 호분 상태

6. 박 붙이는 방법

먼저 붙이고자 하는 부분에 명반을 넣고 끓인 진한 아교를 2회 내지 3회 정도 칠한다. 이것은 떨어지지 않게 하기 위함으로 한 번 칠하고 건조시키고 또 한 번 칠하고 건조시키는 방식으로 하여 말린다. 그 후에 붙이고자 하는 부분에 약한 아교를 칠하고 원하는 박을 붙이면 되는 것이다. 이때 크기를 조절하고 싶다면 아카시 종이에 붙은 상태에서 가위로 오리고 그 오린 부분을 붙이면 된다. 아카시 종이가 박(箔)보다 한 치수 크기 때문에 취급하기가 쉽다. 또 만약에 잘못 붙였다면 미지근한 물을 이용하여 붓으로 닦아내면 떨어진다. 이 경우도 시간이 흐른 뒤에 하게 되면 깨끗하게 떨어지지 않으니 즉시 하는 게 좋다. 박이 떨어진 곳에 똑같은 방법으로 다시 붙이면 된다.

① 바렌에 묻어 있는 식물유를 얇은 종이(薄紙)에 가볍게 눌러 균일하게 문질러 준다. 만약 아카시 종이가 있으면 대신 사용한다.

② 여러 장 만든다. *식물유는(베이비오일도 가능)

③ 붙일 장소에 아교 칠을 2, 3회 정도 한다.

④ 원하는 크기로 자른다.

⑤ 아교액이 마르기 전에 박을 붙인다.

⑥ 종이 전면(全面)에 박을 붙인 후에 하루 정도 말린 후에 그림을
그린다.

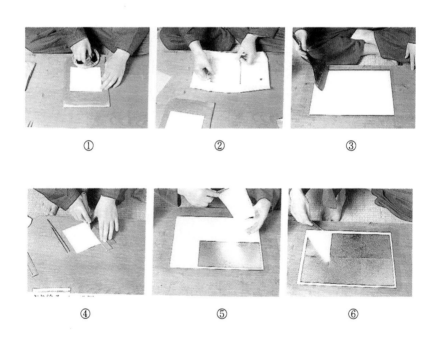

①　　　　　　　　②　　　　　　　　③

④　　　　　　　　⑤　　　　　　　　⑥

7. 제작방법

1) 스케치의 중요성

- 그림은 감동을 전달해 주는 것이 중요하다

그리고 싶은 자연이나 대상을 만났을 때, 스케치를 해 두자. 감동하면서 그렸던 그림은 인상이 강하게 남으므로 그 당시 느꼈던 기분을 그대로 그림에 전달하는 원점이 된다.

- 현장에서, 아름다움의 비밀을 찾을 것

자연은 넓고 크다. 그래서 여러 가지가 눈에 들어온다. 그중에서 자신이 어떠한 것이 아름답고 조화로운가를 선택하는 눈을 가져야 한다.
자연은 변화한다. 빛과 그림자, 공기의 움직임, 주위의 풍경과의 관계로 변화하고 아름답게 보인다. 이런 자연을 그림으로 그릴 때, 가장 중요한 것이 자신이 느낀 감동과 아름다움을 전달하는 것이다. 이것을 구도와 색감으로 자연과 하나가 되어 그림 속에 표현하는 것이 중요하다.

- 철저히 묘사할 것

그리고 싶은 것이 정해지면, 대상의 형태와 질감을 철저히 그린다.

　스케치를 정확하게 해 놓지 않으면, 본화(本畵)에서 그림을 그릴 때 그 이상의 그림이 나오지 않는다. 현장에서 떠나면 그 당시 알았던 자연의 모습도 그리고자 할 때 생각이 나지 않는 경우가 다 반수이다.

스케치그림

2) 제작과정

① 반수된 화면 위에 수간안료 주황색을 칠한다.

② 수간채색 朱色과 濃紫綠에煤竹色을 섞어서 칠한다.

③ ②번을 마르기 전에 손바닥을 이용하여 문질러 준다.

④ 완성된 밑색

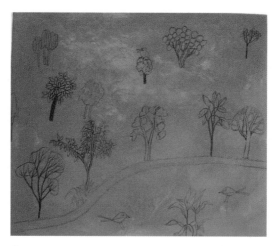

⑤ 아이보리흑색을 이용하여 밑그림을 완성한다.

⑥ 안료를 가지고
부분적 묘사를
세 번 정도
반복하여 올린다.

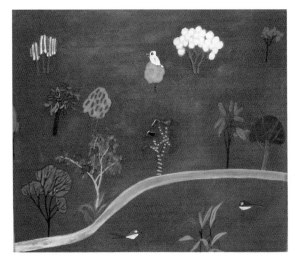

⑦ 완성작

● 이 제작에 사용된 물감
大紅 9번. 白色. 아이보리
黑色. 朱色 9번. 空色. 古
代紫. 黃土. 赤口藤紫. 濃
紫綠. 煤竹

3) 풍경작품

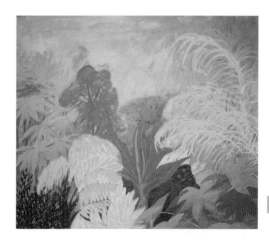

손경숙 作. 자연찬가.
2008. 53.0×45.5cm

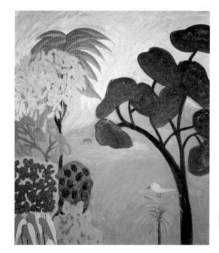

손경숙 作. 자연찬가.
2008. 40.9×53.0cm

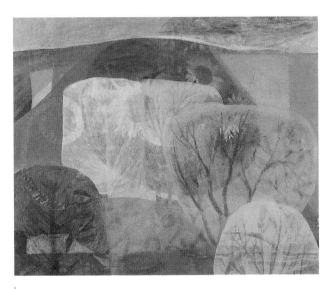

손경숙 作. 「하나가 되어」. 2003. 72.5×60.5cm. 종이에 암채

8. 콩즙을 이용한 제작방법

1) 콩즙

콩즙을 만들려면 콩을 물에 담가 매일 물을 갈아 주면서 여러 날 불린다. 여름에는 3-4일 정도, 겨울에는 7일 정도가 좋다. 불어서 마른 상태의 4-5배 정도의 크기가 되면 1.5배 정도의 물과 섞어 믹서로 간다. 이것을 자루에 넣어서 짜면 우유와 같은 물이 나오는데 이것이 콩

즙이다. 화용액의 종류로 구분하자면 유상액(에멀션)에 속한다. 즉 콩속에 있는 기름은 수용성이므로 콩이 불면서 물을 빨아들여 쉽게 섞인다. 불린 콩을 갈아서 얻은 콩즙 역시 물과 기름이 잘 혼화된 유상액 상태가 된다. 콩즙은 유화에서 쓰이는 아마인유나 수채의 아라비아고무 그리고 장지채색의 아교 등과 같은 전색제에 못지않은 접착기능을 가지고 있고 화용액으로서도 아주 우수한 기능이 있다.

콩즙은 종이의 포수에 쓰기도 하고 안료의 접착에 쓰기도 한다. 용액 전체를 사용해도 되고 장시간 가라앉혀서 침전시킨 후에 위에 뜨는 맑은 용액을 쓰기도 하며 아래 가라앉은 것을 쓰기도 하는데, 전색제로는 맑은 용액만 쓰고 피복용으로는 가라앉은 것이 좋다. 콩즙은 수용성 기름이 물에 녹아서 균일하게 분포된 상태로서 공기와 접촉하여 건조해지면 이러한 수용성의 성질은 비수용성으로 변한다.

회화의 포수는 아교를 쓰는 것이 보편적이나 아교만이 아니라 이와 같은 콩즙을 쓰는 것도 포수의 한 방법이다. 예부터 교를 구하기 힘든 곳에서는 콩즙을 포수에 이용하기도 하였을 것이다. 그러나 종이에 직접 콩즙을 쓰면 황변 현상이 일어나거나 종이가 탄력을 잃을 수도 있다. 그러므로 가능한 한 포수는 아교로 하는 것이 좋을 듯하다. 아교로 포수한 후에 콩즙을 올리면 종이의 황변도 막고 콩즙의 광택과 독특한 성질을 잘 이용할 수 있다. 콩즙은 채색을 보다 맑고 투명하게 만드는 기능이 있어서 동아시아권에서는 회화뿐 아니라 공예 등 생활 소품에 많이 사용되었다. 특히 닥종이를 주로 사용하는 우리나라의 상황에 아주 잘 맞는 재료이다.

9. 도마나 삼나무에 그림 그리기

작은 소품을 그릴 때는 도마를 이용하면 좋다. 큰 대작을 할 때는 삼나무를 이용한다.

1) 도마작업

① 도마를 한 번 사포로 문질러서 광택을 낸다.

② 버 - 나로 도마를 살짝 태운다.(앞면, 옆면, 뒷면)

③ 태운 도마를 물로 닦아낸다.

④ 말린 후에 2회 정도 강한 아교포수를 한다.(물 500cc+막대아교 1+ 백반 작은 스푼 1)

⑤ 방해말과 백토를 혼합한 재료에 진한 아교로 잘 풀어서 10회 정도 밑색으로 칠한다. (말린 후 칠하고, 또 칠하는 방식) 만약 칠하면서 갈라지는 현상이 일어날 때는 아교의 농도를 연하게 한 후 5회 정도의 밑색으로도 충분하다.

⑥ 말린 백토 위에 황토를 아교로 풀어 균일하게 칠한다.

⑦ 그 위에 목탄으로 그림을 그린다.

⑧ 조각칼이나 못 등을 이용하여 긁어내기도 하고 선묘를 하기도 하는 방식으로 나무의 질감과 백토, 황토의 특징을 나타낸다.

⑨ 색상을 칠한다.

(1) 같은 방법으로 삼나무를 이용한 제작 그림

[일월용도(월)] 나무+백토, 황토, 석채, 215.0×360.0㎝ 岡村桂三郎(오카무라, 케이자브로)

[일월용도(일)] 나무+백토, 황토, 석채, 215.0×360.0㎝

10. 그 외의 기법적 해석

1) 불화에 표현된 기법

불화가 제작되는 과정을 3단계로 나누어 살펴보자.

제1단계

그림을 그리는 바탕을 마련하는 단계로 종이나 베에 그릴 경우보다 나무나 돌의 바탕이 더욱 공정이 까다롭다. 이는 나무나 돌은 표면 처리가 전혀 되어 있지 않기 때문에 표면처리를 하는 과정이 포함되기 때문이다.

종이나 베에 그릴 때에는 종이나 베를 판판하게 마름질하고 여기에 베 같으면 정분이나 아교 부레풀을 덧칠한다. 이를 가칠(假漆)이라 한다.

바탕이 나무나 벽일 때는 먼지 등을 깨끗이 닦아내고 아교나 부레풀을 정분 및 밀타숭과 번갈아 가며 덧바른다. 보통 5회 반복으로 하며, 흙벽일 때는 여기에 뇌록색(녹색)을 가칠한다. 이렇게 한 그림 바탕을 초지(草紙)라 하며, 이 단계만을 전문적으로 전담하는 화승을 가칠장 또는 개칠장이라고 한다.

제2단계

그림을 그리는 단계로 위의 예와 같은 방법으로 정해진 규칙을 따르

면서 채색을 하는데 대체적으로 엷은 채색을 여러 차례 하는 복채법을 사용하여 고상하고 깊은 색감을 내도록 한다.

가칠이 끝난 바탕에 먼저 초칠, 즉 초상한다. 초상은 밑바탕 그림으로 곧 먹 선으로 된 모본 그림이다. 이것을 주로 우두머리 화승이 직접 그리는데 옛 그림본을 자기 나름대로 변화를 시킨다. 그리고 벽화나 나무(단청)에는 먼저 그림종이(화본지)에 먹 선으로 그려 여기에 바늘이나 송곳으로 총총히 구멍을 뚫어 이것을 가칠한 바탕에 대고 분을 뿌리면 윤곽선이 나타나게(타초) 된다. 이것을 초칠이라고 하며, 윤곽선을 따라 선을 긋는다. 이 초상이 끝나면 바로 채색을 입힌다.

제3단계

마무리 단계로 그림이 완성되면 이것을 종이나 베일 경우, 족자나 병풍 또는 나무일 때는 이 위에 오동기름을 인두로 지져 가면서 덧바른다. 꼭 오동기름이 아니더라도 들기름 등도 바르는데 이것은 방수나 방 또는 방충에도 효과가 있기 때문이다. 이런 단계는 우두머리의 지위에 따라 분업적으로 진행되며, 여기에는 엄격한 법도가 따른다.

불화의 제작 과정에도 나타나듯이 불화를 그리는 기법은 바탕에 따라 다른데 종이, 천, 흙벽, 돌 등 매우 다양하다. 이러한 재료의 성질에 따라서 구분하여 볼 수 있다.

보통 벽면이나 천장에 그린 그림은 벽화와 천장화(天井畵) 등으로 분류하고 종이나 베 같은 것이면 탱화나 경화(經畵) 등이 된다.

탱화는 보통 베나 종이에 그려졌으며 종이 바탕도 여러 가지가 있지

만 가장 흔한 것은 비단이고 그다음이 삼베, 모시 등이었다.

비단 바탕은 보통 명주(生綿)를 사용하는데 때로는 아청색(紺)으로 염색된 무늬 비단도 사용하고 있다. 이런 바탕에는 채색보다는 금, 은 같은 것으로 매우 질기기 때문에 비단보다도 더 잘 보존되는 경우가 많아 오래된 그림 중에서 큰 것일 경우 깨끗하게 남아 있는 것이 많다.

종이 바탕은 보통 아청색이나, 붉은색, 누런색으로 물들인 경우가 많은데 보통 감지은니(紺紙銀泥), 금니(金泥), 홍지은니(紅紙銀泥) 등으로 부르고 있다.

이 외에 경화(經畵)라 하여 불경에 그린 그림도 있으며, 비단이나 삼베에 쪽물을 들여 남색을 만들어 그 위에 금니, 은니 등으로 경을 쓰고 불화를 그리는 시경화도 있다.

2) 크렉(crack) 표현 기법

바탕재(순지나 장지)에 먹을 진하게 갈아 전체에 펴 바른다. 말린 후 호분이나 방해말 교수를 적당히(정확한 수치는 없다. 작가의 느낌이나 경험에 의해 조절한다) 혼합하여 작품의 조건에 맞는 화면구성을 생각하며 전체적으로 고르게 펴 바른다. 다시 건조시킨 후 분무기를 사용하여 살짝 분무(이때 지나치게 분무하게 되면 균열이 어려움) 후 구겨서 펴면 균열(crack)이 생긴다. 이때 작가의 의도에 따라서 큰 균열과 작은 균열의 효과를 조절할 수 있다. 이 과정을 통해 균열된 바탕 면에 원

하는 그림을 그리면 된다.

3) 마티에르(질감) 표현 기법

마티에르 효과를 나타낼 때 어떤 공식이 있는 것은 아니다. 자신이 자신의 그림에 맞게 화면에 효과를 나타내면 되는 것이다. 따라서 손쉽게 구할 수 있는 재료가 모두 마티에르의 소도구가 될 수 있다. 마티에르는 대상이 되는 모티브와 어울릴 수 있어야 하며 이로 인해 모티브를 돋보이게 해야 한다. 사포나 천, 나이프, 박(箔) 등 여러 종류가 있다. 이러한 도구를 자신의 그림에 맞게 사용한다면 더 좋은 작품을 만들 수 있을 것이다. 또한 바탕재에 있어서도 표현하고자 하는 성질에 알맞은 재료를 쓰는 것은 작가의 의도에 따른 것일 것이다.

마티에르 표현 방법의 예를 들면 문지르기, 깎아내기, 두드리기(찍기), 뒷면에 색칠하기, 박 붙이기, 돋움질하기 등 많은 방법이 있다.

참고로 비단이라는 소재는 두꺼운 색칠을 할 때는 적절하지 못하다. 그렇기 때문에 부드러운 표현이나 약한 색칠에 거의 사용되지만, 이러한 비단의 뒷면에 색칠하여 화면의 두께감을 표현할 수가 있다. 이러한 기법을 '뒷면채색'이라 부르며, 전통기법에서도 사용해 오던 것으로, 불화나 초상화 등에서 볼 수 있는 기법이다. 또한 뒷면에 박을 붙여 비단의 부드러운 빛을 주어 품격 있는 제작에 사용할 수 있다.

4) 자연염색기법

보자기. 조선시대. 54.0×55.0cm

자연염색은 먼저 본인이 염색하고자 하는 옷감을 준비해야 하는데, 옷감은 식물성 또는 동물성의 자연섬유라야 한다. 모시, 삼베, 무명, 광목, 명주가 주로 사용되며, 이 외에도 인조견이 가능한데, 인조견은 물에 들어가면 약해지는 성질이 있으므로 정련 과정을 거치지 않는다.

명주는 발색은 잘되나 얼룩이 잘 지고, 무명, 삼베는 염료가 많이 들며 염색하는 데 힘이 많이 든다. 일반적으로 모시가 처음 염색하는 이들에게 무난하다.

(1) 옷감 정련

정련이란 쉽게 말하자면 옷감의 풀기를 빼기 위한 작업으로, 직물에
부착되어 있는 불필요한 색소와 풀을 빼내서 섬유와 염료의 결합을 좋
게 해 주기 위한 작업이다.

정련을 할 때는 옷감이 푹 담길 정도의 물에 2~3일간 담가 두고 하
루에 두세 차례씩 그 물을 갈아 주는 방법이 좋다. 이는 원단의 훼손
을 최소화하는 방법인데 주로 명주나 세모시 같은 섬세한 섬유를 손질
할 때 이용한다. 이 외에는 광목이나 무명 같은 면 종류는 손으로 살
살 주물러 빤다. 두 가지 방법 모두 손에 미끈거리는 풀기의 느낌이
없어질 때까지 하면 된다.

(2) 염색 용수 및 조건

물은 금속이 포함되지 않은 중성수가 좋은데, 자연수를 구하기 어려
운 일반 집에서는 수돗물을 며칠간 항아리에 받아 두었다가 사용한다.
염색 온도는 염색할 천에 따라 다른데, 견은 60~80℃, 면과 마는 40~
50℃로 한다.

염색의 온도가 높을수록 염색시간이 단축된다고 말할 수 있는데, 너
무 빨리 하다 보면 색소가 섬유에 충분히 침투하지 못해서 쉽게 빠질
수 있으므로 유의한다.

(3) 매염제

매염제란 염료가 섬유에 잘 부착하도록 돕는 역할을 하는 물질로, 전통적으로 사용해 온 매염제에는 볏짚 재, 콩깍지 재, 조개껍질 태운 재, 명반, 소금, 식초, 철장액(녹물) 등이 있다.

매염제는 염색을 하기 전후(선매염법, 후매염법)나 염색하는 중 염료와 함께(동요법) 첨가하여 쓰는데 염료에 따라 그 넣는 단계에 차이가 있다.

매염제의 양은 염색할 천의 무게로 결정한다. 예를 들어 명주를 염색할 경우, 명반은 천 무게의 2.5~5%, 철은 5~7% 정도 사용한다. 매염 온도는 식물이 갖고 있는 본연의 색상을 가지려면 평온이어야 한다.

(4) 염색 과정

염색은 매염제를 언제 넣느냐에 따라 선매염법과 후매염법으로 나뉜다.

선매염법(선염)은 정련 → 선염 처리(매염제 추가 과정) → 염색 → 수세 → 건조 → 손질의 과정을 거치고, 후매염법(후염)은 정련 → 1차염색 → 수세 → 2차염색(매염제 추가 과정) → 수세 → 건조 → 손질의 과정을 거친다.

여기에서는 가정에서 손쉽게 할 수 있는 간단한 자연염료 중 치자와 소목, 쑥을 이용한 염색법을 살펴보았다.

먼저 노란색을 내는 데는 치자를 사용하고, 붉은색 계열은 소목을

그리고 녹색과 회색을 함께 낼 수 있는 염료로는 쑥을 준비한다. 이들 재료는 약재로도 사용되고 있어 시중에서 저렴하게 구입할 수 있을 뿐 아니라 염색 과정도 단순하여 처음 접하는 이들도 색을 내기에 무리가 없다. 원단은 명주로 한다.

◈ **치자염색과정**

준비물: 치자, 물, 명반, 명주

① 불순물을 제거한 치자 염료에 자연수 또는 항아리에 며칠간 받아 둔 수돗물을 넣는다.
② 염료를 끓인다.
③ 끓기 시작한 뒤 30 내지 40분 후에 소쿠리에 흰 천을 깔고 염액 을 받쳐 낸다.
④ 염액에 천을 담가 60℃를 유지하며 약 15분 정도 염색한다.
⑤ 물로 헹군다.
⑥ 명반을 사용하여 15분 정도 매염 처리한다.
※④⑤⑥번 과정은 원하는 색상이 나올 때까지 반복한다.
⑦ 색소가 더 이상 빠지지 않을 때까지 물에 헹군다.
⑧ 염색이 끝나면 그늘에 말린다.

◈ 소목 염색과정

소목은 약재로 쓰는 다목의 붉은 속살로 통경제(通經劑: 월경이 나오게 하는 약재) 및 외과 약으로 사용되어 왔다.

선명한 붉은색을 낼 수 있으나 견뢰도(堅牢度: 색부착 정도)가 낮아 쉽게 탈색되므로 의류용 옷감에는 잘 사용하지 않는다.

준비물: 소목, 물, 철장, 명반, 명주

① 불순물을 제거한 염료에 물을 넣는다.
② 염료를 끓인다.
③ 끓기 시작한 뒤 3, 40분 후에 소쿠리에 흰 천을 깔고 염액을 받쳐 낸다.
④ 염액에 천을 담가 60℃를 유지하며 약 15분 정도 염색한다.
⑤ 물로 헹군다.
⑥ 철장이나 명반으로 매염 처리한다.
⑦ 짙은 가지색이 나온다.(매염제가 철장일 때)
⑧ 선명한 붉은색이 나온다.(매염제가 명반일 때)

◈ 쑥염색과정

쑥은 입추를 기준으로 염료의 색이 바뀐다.

입춘: 쑥+철장 매염=암녹색

입추: 쑥+철장 매염=회색

준비물: 쑥, 물, 철장, 명반, 명주

① 불순물을 제거한 염료에 물을 넣는다.

② 염료를 끓인다.

③ 끓기 시작한 뒤 3, 40분 후에 소쿠리에 흰 천을 깔고 받쳐 낸다.

④ 염액에 천을 담가 60℃를 유지하며 약 15분 정도 염색한다.

⑤ 물로 헹구어 준다.

⑥ 철장으로 매염 처리한다.

⑦ 물로 헹구어 준다.

⑧ 그늘에 말린다.

11. 낙관

낙관은 자신의 작품이 완성되었다고 생각될 때 표현하는 서명(署名)이
나 인(印)을 가리킨다. 낙(落)은 낙성(落成), 관(款)은 관식(冠識)을 의미
한다. 기본적인 방법으로는 먹으로 서명하고 인니(印泥)로 인(印)을 누르
지만, 작품에 따라서는 서명만으로, 인(印)만으로 또는 낙관을 하지 않는

사람, 위치나 글씨의 크기, 넣는 방법 등도 여러 가지가 있다. 그 이유는 낙관에는 화면의 밸런스를 유지시켜 그림을 더욱 돋보이게 만드는 작용이 있기 때문이다. 낙관도 그림의 일부라는 것을 잊지 말길 바란다.

白文 朱文

※ 캔버스 크기

단위: ㎝

號數	人物型	風景型	海景型
0	18.0×14.0	−	−
1	22.0×16.0	×14.0	×12.0
2	24.0×19.0	×16.0	×14.0
3	27.3×22.0	×19.0	×16.0
4	33.3×24.2	×21.2	×19.0
5	35.0×27.0	×24.0	×22.0
6	41.0×31.8	×27.3	×24.2
8	45.5×38.0	×33.3	×27.3
10	53.0×45.5	×41.0	×33.3
12	60.6×50.0	×45.5	×41.0
15	65.2×53.0	×50.0	×45.5
20	72.7×60.6	×53.0	×50.0
25	80.3×65.2	×60.6	×53.0
30	91.0×72.7	×65.2	×60.6
40	100.0×80.3	×72.7	×65.2
50	116.7×91.0	×80.3	×72.7
60	130.3×90.7	×89.4	×80.3
80	145.5×112.1	×97.0	×89.4
100	162.0×130.3	×112.0	×97.0
120	194.0×130.3	×112.0	×97.0
150	227.3×181.8	×162.0	×145.5
200	259.0×194.0	×181.8	×162.0
300	291.0×218.2	×197.0	×181.8
500	333.3×248.5	×218.2	×197.0

※ 실크 크기

단위: 척

1尺巾(척건)	30.0×2,300(㎝)
1尺 2寸巾	36.0×2,300(㎝)
1尺 3寸巾	40.0×2,300(㎝)
1尺 5寸巾	45.0×2,300(㎝)
1尺 8寸巾	55.0×2,300(㎝)
2尺巾	60.0×2,300(㎝)
2尺 5寸巾	76.0×2,300(㎝)
3尺巾	91.0×2,300(㎝)

참고문헌

- ≪日本畫の着色材料にかんする科學的研究≫, 小口八郎, 1969, 東京藝術大學 紀要.
- ≪素材研究report≫, 小要潮 監修, 1982, 女子美術大學日本畫研究生.
- ≪風景をえがく≫(日本畫技法講座), 今野忠一 監修, 1996, 日本放送出版協會.
- ≪日本畫の制作≫, 三谷十系子, 1980, 美術出版社.
- ≪日本畫を學ぶ≫, 京都造形藝術大學 編, 1997, 角川書店.
- ≪テンペラ畫ノート≫, 視覺디자인研究所 編, 1997.
- ≪現代日本畫の發想≫, 무사시노미술대학일본화학과연구실 편, 2000.
- ≪한국미술사의 새로운 지평을 찾아서≫, 유용이, 유홍준, 이태호, 1997, 학고재.
- ≪접착제와 표현기법의 상관관계 연구: 수묵화와 채색화를 중심으로≫, 이종민, 서울대 대학원 석사학위논문, 1998.
- ≪회화의 재료와 기법≫, 막스도너, 이인수 옮김, 1995, 아트소스.
- ≪한국 현대미술에 있어서 채색화의 위상과 전망≫, 황희진, 고려대 대학원 석사학위논문, 2002.

- ≪채색화 기법≫, 조용진, 1992, 미진사.
- ≪우리 그림의 색과 칠≫, 정종미, 2001, 학고재.
- ≪한국화 감상법≫, 박용숙, 1992, 대원사.
- ≪畵材と技法≫, 林功, 箱崎睦昌, 2001, 角川書店.
- ≪繪畵術の書≫, チェンニーノ・チェニーニ, 石原靖夫・望月一史 譯, 2004, 岩波書店.
- ≪色と着色のはなし≫, 重森義浩, 2003, 日刊工業新聞社.
- ≪日本畵の傳統と繼承≫, 동경예술대학원문화재보존학일본화연구실 編, 2005, 동경미술.

· 저자 ·

손경숙 　·약 력·
· 충남대학교 예술대학 미술학과 졸업(한국화 전공)
· 동대학 일반대학원 회화과 졸업(한국화 전공)
· 동경)여자미술대학 대학원 미술과(일본화 전공) 졸업
· 원광대학교 일반대학원 조형미술학과 순수미술 박사과정 졸업
· 역임: 단국대, 한남대. 호서대. 강남대
· 현: 한국미협, 춘추회, 한국화여성작가회,
　　　묵가와 신조형체전, 충남미술대전 초대작가
　　　충남대, 공주대 출강

● 　템페라화와 채색화 기법서

· 초판 인쇄　2008년 7월 15일
· 초판 발행　2008년 7월 15일

· 지 은 이　손경숙
· 펴 낸 이　채종준
· 펴 낸 곳　한국학술정보㈜
　　　　　　경기도 파주시 교하읍 문발리 513-5
　　　　　　파주출판문화정보산업단지
　　　　　　전화　031) 908-3181(대표) · 팩스　031) 908-3189
　　　　　　홈페이지　http://www.kstudy.com
　　　　　　e-mail(출판사업부)　publish@kstudy.com
· 등　　록　제일산-115호(2000. 6. 19)
· 가　　격　12,000원

ISBN　　978-89-534-9681-1 93650 (Paper Book)
　　　　　978-89-534-9682-8 98650 (e-Book)